동영상 미술실기워크샵 시리즈

수채화로 꽃 그리기 2

김 승 수

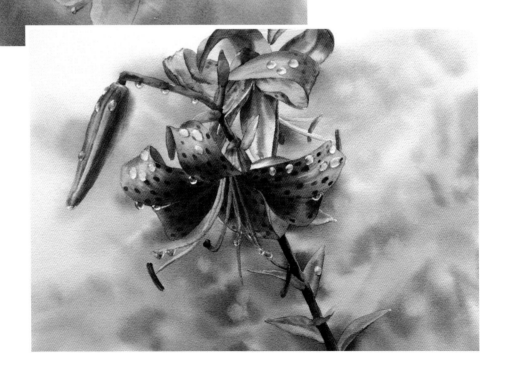

도서
출판

수채화로 꽃 그리기2

2010년 10월 1일 초판 1쇄 발행

저자　김승수
기획　고정옥
편집　김모윤, 김정윤

발행처　도서출판 아트빔
등록　1999.6.22 제 37호
주소　우)471-841 경기도 구리시 인창동 672-2　세신인창종합상가 B103호
전화　031)562-1679, 팩스 031)568-1680
홈페이지 artbeam.co.kr
ISBN　978-89-92173-36-0

copyright ⓒ2008 artbeam
672-2 Inchang-dong, Kuri-city, Kyoungki-do, 471-841
ISBN 978-89-92173-36-0

여는 글

수채화로 꽃 그리기 1권에선 기본적인 표현법을 바탕으로 다양한 소재의 꽃을 그려보았다. 2권에서는 좀 더 다양한 표현법으로 한 단계 수준 높은 과정을 보여주려 한다. 필자가 늘 얘기하는 것처럼 스스로 의지만 있다면 그림은 누구나 언제든 혼자서 배울 수 있다. 예전과 달리 이제는 다양한 방법으로 그림을 배우는 길이 열려있기 때문이다. 그러나 한가지 분명한 것은 어느 정도의 시간과 투자가 필요한 것은 늘 변함이 없다. 요즘 사람들은 너무 인내하려 하지 않는다. 주변에 많은 정보가 널려있지만 그것들을 선택하여 자기의 것으로 만들기까지는 충분한 숙성기간이 필요함을 모르는 것 같다. 주변에 널려있는 정보들이 마치 자기의 것이 된듯 착각하고 있다. 이 세상에 공짜가 어디 있겠는가. 노력하지 않고 저절로 나의 것이 되는 법은 없다. '구슬이 서말이라도 꿰어야 보배' 라는 말처럼, 쉼없이 배우고 익히지 않으면 단 하나도 나의 것이 되지 않는다.

책의 귀함을 알아야 한다. 필자가 이 책에 담은 내용은 오랜 기간 수 많은 시행착오와 노력, 시간과 금전적 투자를 거쳐 얻은 결과물이다. 어느 한 부분의 표현방법도 그냥 얻어진 것은 없다. 매 단계마다 많은 시간동안 겪은 방황과 고민의 흔적이 묻어있는 것이다. 단지 얼마짜리 책이라고 해서 이 책 안의 내용도 그 정도의 가치밖에 없다고 생각한다면 제발 이 책을 덮기 바란다. 감히 말하지만 이 책 한 권으로 배울 수 있는 내용은 4년제 대학과정에서도 얻지 못하는 귀한 가치를 지녔다. 구태여 금전적으로 환산한다면 대학 4년의 등록금보다 더한 가치라 말 하겠다. 아무리 귀한 가치도 그 의미를 모르는 이에겐 무가치한 법이다. 이 글을 읽는 분은 필자의 이 말의 의도를 이해하시고 매 과정을 귀한 마음으로 대하여 자신의 것으로 만드시길 바란다.

벌써 20년도 지난 일인 듯 하다. 밥로스라는 사람이 교육방송에서 그림그리는 방법을 보여주는 프로가 있었는데, 당시 아주 인기가 좋았다. 빠르게 그리는 과정을 보면서 사람들이 신기하게 느낀 것도 어쩌면 당연한 일이다. 그러나 그의 그림은 소위 '이발소 그림' 이라고 부르는 상업미술이다. 아무런 가치도 없는 싸구려 길거리 그림이라는 말이다(아직도 이해할 수 없는 건 명색이 공영방송에서 그런 싸구려 작가의 그림을 오랜 기간 방영했다는 것이다.). 한데도 여전히 그런 그림을 본으로 생각하고 좋아라하며 배우고 싶어하는 사람들이 있다. 인터넷에 '밥로스' 라고 쳐보면 알 것이다. 그는 죽었지만 그 추종자들은 여전히 많기만 하다. 사람들의 무지함은 참으로 상상 이상임을 느낀다. 그런 그림이 좋다고 하는 사람들은 살아오면서 단 한번도 서점에 들러 미술책을 사보지 않은 사람들일 것이다. 아무리 이 나라의 미술교육이 부재하다고 해도 기본적으로 가져야 할 가치에 대한 최소한의 분별력도 없는 그 무지함이 기가막힐 뿐이다.

정상적인 모든 가치의 습득은 결코 짧은 시간에 이루어지지 않는다. 그림도 올바로 배우려면 오랜 시간 순차적으로 쌓아가며 숙성시키고 탈피과정을 거쳐 나이테와 같은 상채기를 남기며 배워가는 것이다. 이는 정상적인 상식과 사고를 갖고 있는 사람이라면 당연히 받아들여할 기본중의 기본이다. 그림을 아주 쉽게 생각한다면 처음부터 시작도 하지 마라. 밥로스류의 그림을 배우고자 한다면 더더욱, 차라리 모르는 것이 낫다. 그림은 손재주만으로 되는 것이 아니며 몇가지 표현법을 알고 그럴 듯하게 그린다고 해서 되는 것도 아니다. 시간을 두고 안목을 길러야 하며 그 자신의 삶의 연륜이 그림 속에 녹아들고 스며들어 유일한 자신만의 표현방법과 분위기가 우러날 때 비로소 그림다운 그림이 되는 것이다. 이 책은 오직 그런 방향을 향해 나아가는 이들에게만 바치는 책이다.

2010. 9. 김승수

차 례

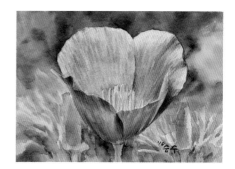

강좌15 양귀비

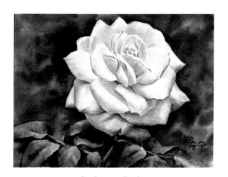

강좌16 장미

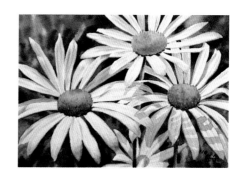

강좌17 구절초2

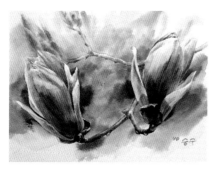

강좌18 자목련

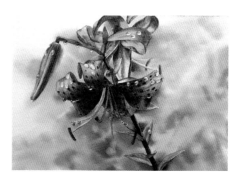

강좌19 참나리

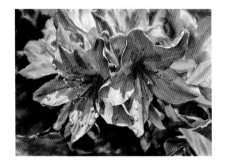

강좌20 철쭉

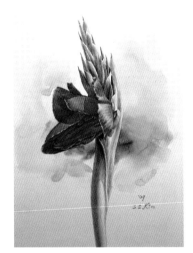

강좌21 칸나2

강좌22 흰철쭉

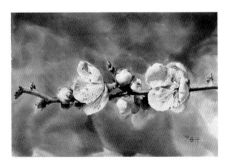

강좌23 매화

강좌24 배꽃

강좌 15 | 양귀비

그림의 표현법은 대상을 해석하는 수단이며 방법이다. 마치 언어의 구사력과 같다. 다양한 표현법을 갖고 있으면 그 만큼 풍부한 대상과의 교감이 가능하게 된다. 어느 정도 단계가 오르기 전에는 표현력이 다양하지 못해 대상을 표현하는데도 억지스럽고 편하지가 않다. 소재에 따라 다양한 표현법을 알아야 하며 다양한 표현법을 섭렵한 후에는 그 표현법들이 서로 어우러져 구수한 된장처럼 숙성되고 맛있는 비빔밥처럼 버무려져 기존의 표현력의 틀을 벗어나야 한다. 그 단계에 이르면 남의 평가와 무관하게 스스로 대가의 칭송을 받을 만 하다.

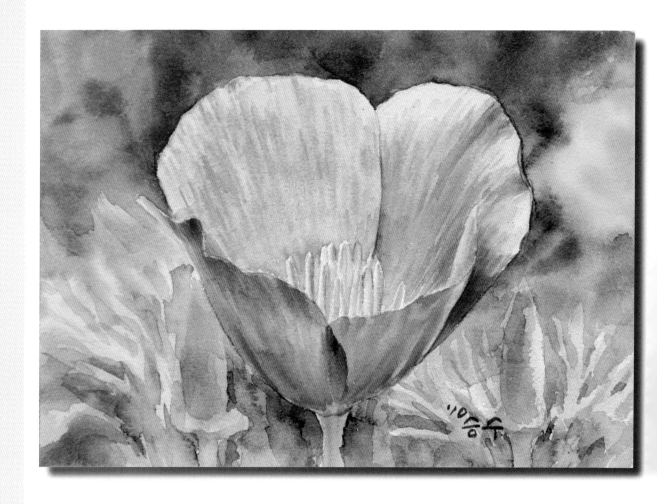

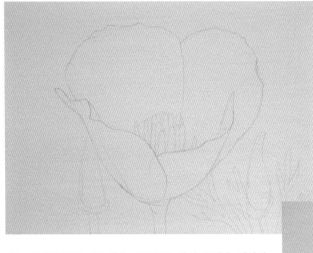

1. 스케치단계에서 실질적인 그림의 가치가 결정된다, 즉 스케치만 봐도 그 그림의 성공여부가 보인다는 것이다. 어느 정도의 크기로 그릴 것인지, 어느 위치에 배치할 것인지 등의 가장 기본적인 구도가 결절되는 것이 스케치과정이므로 가장 우선적으로 신경을 써야 하며 연습종이에 여러컷의 구도를 잡아본 후 그 과정에서의 조정을 거쳐 최종적인 스케치를 하여야 한다.

2. 오페라(핑크 색) 색을 기본으로 하여 꽃잎을 칠한다. 먼저 물칠을 하고 물이 종이에 스며드는 시점에 밝은 색부터 좀 더 진한 색으로 면의 기울기방향으로 순응하여 칠한다.

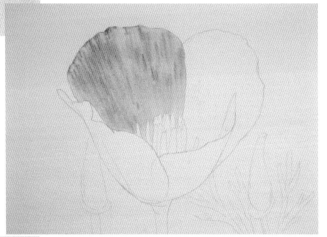

3. 어두운 부분은 크림슨레이크와 울트라마린 색을 적절히 섞어 그늘진 색감을 표현한다. 터치는 멈칫거림이 없어야 한다. 그러기에 서둘러 칠하지 말고 구조와 색감, 질감과 빛의 방향을 고려하며 최적의 붓질을 위한 사전 준비를 마음 속으로 하여야 한다.

4. 그늘진 부분은 울트라마린색을 좀 더 섞어 밝은 면과의 색감 차를 분명하게 분리한다. 자칫 부분적인 변화에 신경 쓰다보면 입체라는 본질을 놓치기 쉽다. 입체의 기본은 명암의 고유색감차를 주어야 한다는 걸 잊지 말아야 한다.

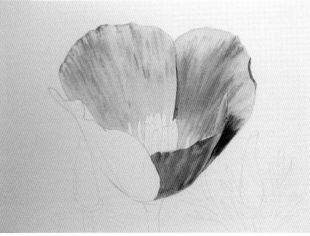

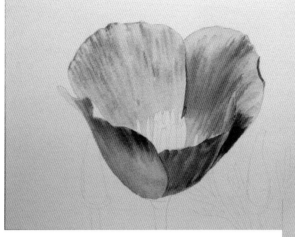

5. 기본적인 꽃잎의 표현을 하였다. 꽃 잎 사이의 겹쳐진 부분의 작은 그림자와 주름의 은은한 변화도 첨가하며 미묘한 톤의 변화를 세분화 하여간다.

6. 꽃 잎 아래부분의 색변화를 고려하여 한번 더 덧칠한 다. 수채화의 기본은 늘 물조절임을 생각하여 상황에 따른 적절한 물조절력을 길러야 한다. 아주 미묘한 톤을 내기 위해서는 5,6번 이상의 덧칠이 필요하기도 하다.

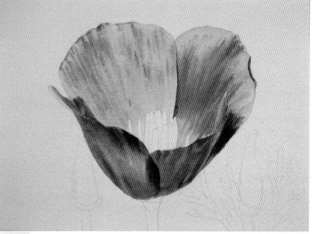

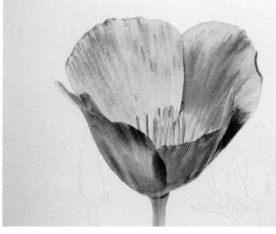

7. 수술부분의 묘사를 한다. 각 수술마다 별도의 물칠을 하고 이어 밝은 색과 어두운 색을 추가하면서 최소한의 입체감이 드러나도록 표현한다. 꽃 받침부분과 줄기도 연한 느낌으로 처리한다.

8. 배경은 구체적인 묘사를 하지 않고 약간은 추상적으로 보이도록 색감을 풀어 대략적인 형태의 잔상만 보이도록 한다. 그 효과를 위해 배경 전체에 물칠을 하고 약간 물이 고여있을 때 빠르게 여러가지의 색을 툭툭 던지듯 칠한다. 나머지는 물이 알아서 번지도록 한다. 그림은 때로는 이처럼 우연과 의도의 적절한 균형이 있어야 자연스럽고 여유있는 그림이 된다.

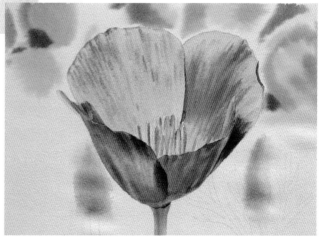

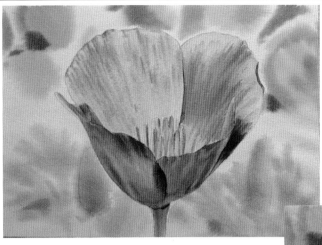

배경의 아래면은 세루리안 블루색을 기본으로 하여 줄기와 잎사귀의 느낌을 윗부분과 마찬가지로 풀어서 표현한다. 부분적으로 다른 색을 첨가하여 단조로움을 풀어준다.

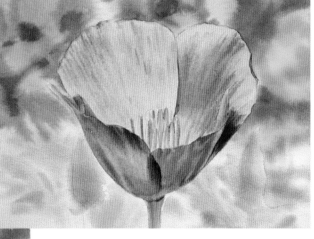

10. 배경이 건조 한 후 다시 물칠을 하고 덧칠을 하여 좀 더 풍부한 색감의 변화를 만들어준다.

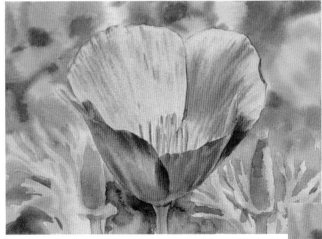

11. 앞 부분의 봉우리와 잎사귀의 형태를 조금 더 다듬어 줌으로써 꽃과 원경을 적절히 분리하면서 묘사의 정도도 과하거나 부족하지 않도록 적당하게 조절한다.

12. 배경이 너무 산만한 듯 하여 초록계열로 다시 한번 눌러줬다.

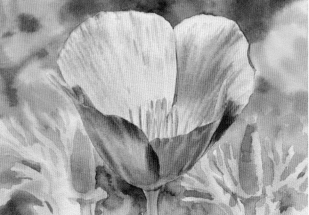

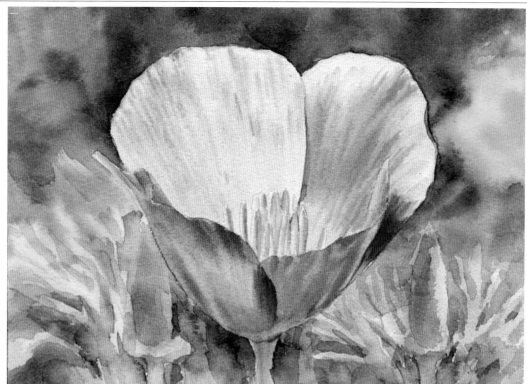

13. 수 채 화 만 의 묽 은 물 맛을 나 타내기 위해 약 간은 물의 농도 를 많게 하여 마치 얼룩이 지 듯 적당히 칠해 주었다.

아래의 완성그 림은 꽃이 너무 약해보여 다시 한번 부분적으 로 톤의 보강과 부분적인 묘사 를 추가하여 마 무리하였다.

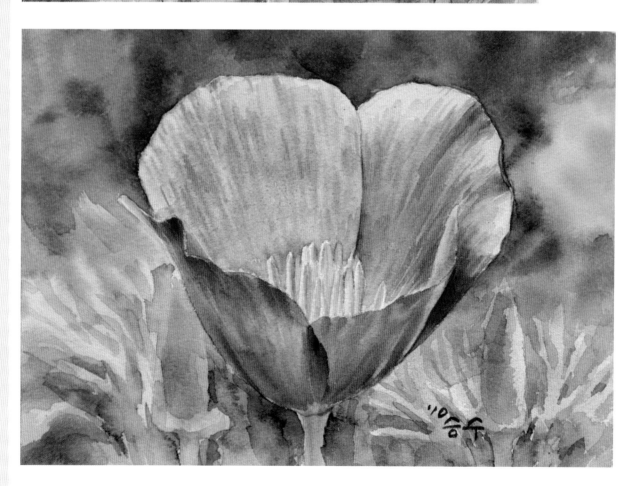

그림에 대한 이런 생각 저런 생각

- 필자가 실기기법서를 출간하게 된 동기는 미술에 대한 일반인들의 잘못된 편견을 없애고 누구나 쉽게 그림을 배우고 그 즐거움을 누릴 수 있기를 바라는 마음에서였다. 몇 십 년 전이나 지금이나 학교교육에서 체계적인 미술교육이 이루어지지 않다보니 대부분의 사람들은 미술을 특별한 재능이 있는 사람들만의 전유물이라고 생각하는 경우가 많다. 거기에 더하여 미술의 무용론을 말하는 이들도 있다. 그러나 미술은 누구나 흥미만 있다면 배울 수 있고 연륜이 쌓이면 남다른 자기만의 표현영역을 만들어갈 수 있다. 물론 미술을 몰라도 살아갈 수는 있겠지만 미술을 아는 것과의 차이는 삶의 품격과 질의 차이이며 사람만이 누릴 수 있는 지극히 높은 지적인 안목과 정서적 향유를 누릴 수 있는 기회의 선택이기도 하다.

- 가장 쉽게 돈 벌 수 있는 방법은 책을 가까이 하는 것이다. 특히 각 분야의 전문서적의 가치는 단순히 책값에 비례하는 것이 아니다. 책 한권에 들어있는, 저자의 오랜 시간의 연륜을 통해 이룩한 지식과 노하우, 많은 정보는 구태여 돈으로 환산한다면 수천, 수억 원의 가치가 있는 것이다. 그러기에 책을 귀하게 여기고 그 안의 내용을 보배롭게 생각하여야 한다. 필자가 만든 이 책의 내용 하나하나도 필자가 얻기까지는 많은 노력과 시간을 투자한 결과물이다. 쉽게 얻어진 것은 하나도 없다. 그러니 각 과정마다 귀한 마음으로 대한다면 이 책 한권으로 얻을 수 있는 가치는 필자가 수십 년 동안 공들인 노하우를 얻어가는 것이다. 그러니 얼마나 귀하고 가치 있는 책인가 말이다.

- 우리나라 사람들은 그림에 대한 가치를 잘 모르는 경우가 많다. 해서 어딜 가나 쉽게 듣는 말이 그림 하나만 얻을 수 없냐는 말이다. 물론 간혹 그림값을 묻는 경우도 있으나 대부분은 염치불구하고 그냥 달라는 말이다. 이런 사람들에겐 묻고 싶다. 자동차회사 사장을 만나도 기념으로 차 한대 그냥 달라고 하느냐고. 남들이 볼 땐 그림이 쉽게 그려지는 것 같지만 그런 그림 하나 그리기 위해 투자한 시간은 수십 년의 세월임을 알아야 한다. 분명 그림도 예술작품이면서 동시에 상품이다. 거저 달라는 것은 상품의 가치를 인정하지 않는다는 것과 같다. 그래서 그림은 쉽게 그냥 주지 말아야 한다. 그냥 준다는 것은 내 그림이 무가치하다고 스스로 인정하는 꼴이기 때문이다. 너무 비약한다고 생각하는가. 아니다. 이것이 진정한 프로의 조건이다. 스스로의 작품에 책임을 지겠다는 의지의 표현이기도 한 것이다. 스스로 귀하게 여기지 않는 그림은 남도 귀하게 여겨주지 않는다. 남이 인정하기 전에 내 그림은 내가 먼저 인정하고 귀하게 여겨야 한다.

- 그림은 종교와 같다고 말한다. 그렇다. 나에게도 그림은 늘 새롭게 솟아나는 샘물처럼 신선함과 활력, 삶의 의지를 가져다준다. 그림의 가치와 의미를 느끼는 사람은 그림 그리는 행위를 통하여 가장 자유롭고 행복한 순간을 누린다. 그 순간만큼 온 정신이 투명하게 맑아지는 순간도 없다. 몰입의 무아지경과 카타르시스를 경험한다. 설사 뜻대로 그림이 이루어지지 않아 번뇌에 시달리는 순간에도 그 다음에 다시 찾아올 또 다른 희열의 순간을 기대하며 인내한다. 화가는 그림을 통해 인생을 바라보고 성찰하며 지고한 깨달음도 느끼게 된다. 화가에게 분명 그림은 종교와도 같다.

- 내 자신보다 더 위대한 스승은 없다. 명심하여야 한다. 모든 문제는 내 안에 있고 본질적이고 근본적인 해결책도 결국은 내 안에 있다. 나를 가장 잘 알고 나의 본성에 가장 잘 어울리는 방향으로 나를 인도해줄 사람은 바로 나 자신이다. 그러니 늘 내 안의 스승이 인도하는 쪽으로 스스로 나아가야 한다. 그래야 남과 다른 나만의 정상에 이를 수 있는 것이다. 내 안의 스승이 늘 깨어있도록 항상 귀 기울이고 새롭고자 노력해야 하며 쉼 없이 분석하고 사색하며 움직여야 한다.

- 대상을 보이는 대로 그리는 건 누구나 할 수 있다. 자칫 그림에 대해 잘 못 생각하는 가장 큰 실수가 보이는 대로 똑같이, 사진의 재현처럼 그림을 그리려 하는 것이다. 그러나 설사 사진과 똑같이 그렸다해도 그것은 가장 저급한 수준의 생각없는, 아무런 가치 없는 그림에 불과하다. 그림은 그림다워야 한다. 그림의 격이 시작되는 것은 보이는 대상을 눈으로 보이는 그대로 그리는 것이 아니라 함축하여 말 수를 줄이는 것에서 비롯된다. 보이는 대로 주절거리는 것이 아니라 그 중에서 선택을 하고 나머지는 버리며 대상을 목적이 아닌 수단으로 이용하는 것이어야 한다. 그림은 대상을 소재로 하여 나를 표현하는 것이지 대상에 종속되어 스스로 대상의 노예가 되는 것이 아니기 때문이다. 스스로 아무리 부정하고 항변하려 해도 남의 눈에 보이는 가치평가는 냉정한 법이다. 그래서 그림은 열심히 그린다고해서 되는 것이 아니라 많은 연구와 좋은 그림에 대한 안목, 조형적 가치의 숙달이 필요하다. '아는 만큼 보인다'는 말은 그래서 모든 화가의 경구이다.

강좌 16 | 흰 장미

흰 장미의 연한 색감을 표현하여보자. 명암대비가 강한 물체는 상대적으로 입체감을 표현하기가 수월하나 명암대비가 약하거나 밝은 물체는 그 고유의 질감을 살리며 입체감을 표현하기가 조금은 까다롭다. 그러나 기본적으로 밝고 어두운 톤의 상대적인 명암차의 기준을 잡고 그려간다면 특별히 어려울 것도 없다. 아울러 밝은 물체를 드러내기 위해 배경을 어둡게 처리하는 것도 눈여겨 보아야 할 부분이다.

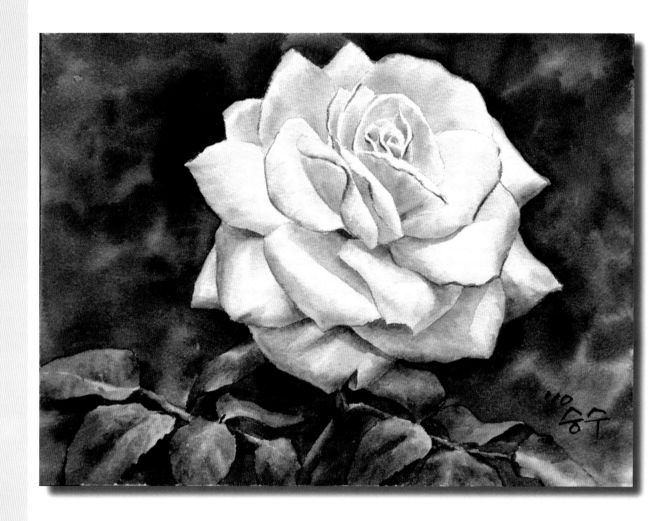

1. 장미꽃 잎은 가운데서 밖으로 퍼져나가는 나름의 규칙이 있다. 그 규칙을 관찰하며 스케치를 하는데 늘 하는 말이지만 똑같이 그리려고 하지 말고 구조적인 것과 배열의 일정한 규칙을 생각하여 필요하다면 부분적인 생략이나 추가, 위치조정을 한다.

2. 꽃 잎의 면의 기울기를 생각하여 터치도 면의 기울기방향으로 순응하여 칠한다. 파레트에 사용하는 두 세가지의 색을 미리 만들어 놓은 후 각 색의 붓도 따로 사용하도록 한다. 코발트와 울트라마린, 자주색을 적당히 섞어 칠하고 있다.

3. 꽃 잎 하나 하나에 신경 쓰다보면 꽃 전체의 덩어리 감을 잃기가 쉽다. 시야는 늘 전체를 생각하며 빛의 방향과 거리감에 따라 적절한 톤 변화를 주어야 한다.

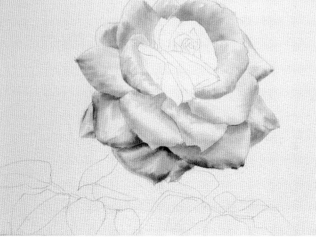

4. 오른 쪽에서 빛이 들어오고 있으므로 왼쪽 부분과 아래쪽의 그늘진 부분은 좀 더 어둡게 칠하여주었다. 흰색 꽃이긴 하지만 너무 한가지 색으로 칠하면 지루하고 단조로워지므로 조금씩 주변 색과 분해된 색(회색을 유채색으로 분해하면 주황색과 붉은 색, 파랑색계열로 나눌 수 있다)으로 색감의 변화를 준다.

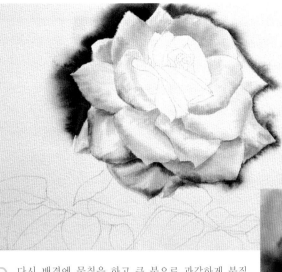

5. 꽃이 아직 다 그려지지 않았지만 같은 색만 계속 칠
하다보니 지루하여 기분전환을 위해 배경부터 손을
대기로 했다. 우선 꽃과 배경의 경계부분이 너무 단절되
지 않도록 경계부분에 물칠을 하고 자연스럽게 번지도록
하면서 부분적으로 색감의 변화도 주었다.

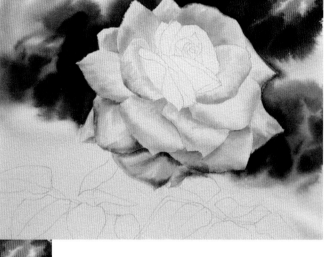

6. 다시 배경에 물칠을 하고 큰 붓으로 과감하게 붓질
을 하여 최대한 우연적인 번짐의 효과를 주도록 한
다.

7. 꽃의 줄기와 잎은 배경보다 밝아야 하므로 먼저 대략
적인 초벌색을 올린다.

8. 줄기와 잎사귀의 초벌칠을 하였다. 초벌칠한 색을
기준으로 사이사이로 보이는 배경의 색을 칠하여 줌
으로써 대비를 주고 원근감도 드러낼 것이다.

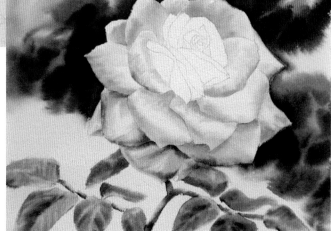

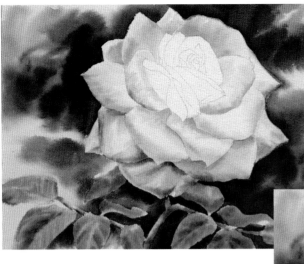

9. 잎사귀 사이로 보이는 배경 색은 땅의 색감을 고려하여 갈색 계열로 적당한 색감변화를 주면서 칠한다. 이때 줄기나 잎사귀를 경계로 나뉘어지는 배경색이 달라보이지 않도록 주의하여야 한다.

10. 잎사귀 사이의 배경색과 먼저 칠한 배경색이 서로 어우러지도록 경계부분에 물칠을 하고 어울리는 색으로 풀어준다.

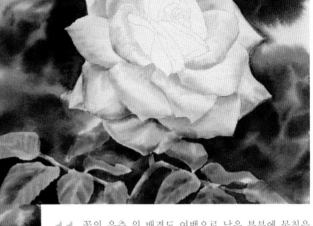

11. 꽃의 우측 위 배경도 여백으로 남은 부분에 물칠을 하고 자연스러운 연결이 되도록 색을 추가한다.

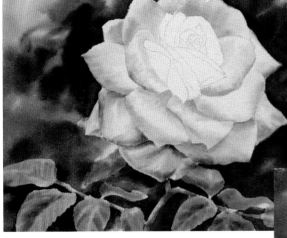

12. 꽃의 좌측 위 배경도 다시 물칠을 한 후 적절한 번짐으로 주변색과 자연스럽게 연결시켜서 대략적인 배경처리를 마무리한다.

13 우측 위에 보이는 오페라계열의 색이 너무 강한 듯 하여 물칠을 한 후 울트라마린과 자주색을 섞은 색으로 약간 눌러주었다.

14 꽃의 나머지 부분을 다시 칠해들어간다. 꽃 잎 외 곽에 가늘게 보라색 선이 보이는 꽃인데 너무 튀거 나 선적으로 보이지 않도록 약간 번지게 그려준다.

15 꽃의 대략적인 초벌칠이 마무리 되었다. 이제 부 분적인 세부변화를 추가할 단계다.

16 꽃의 중심부분에 은은하게 번지는 미색을 추가한 다. 색을 덧칠할 경우엔 늘 부드럽게 물칠을 한 후 물기가 종이에 스며드는 순간에 물감을 칠해야 부드럽게 번져간다.

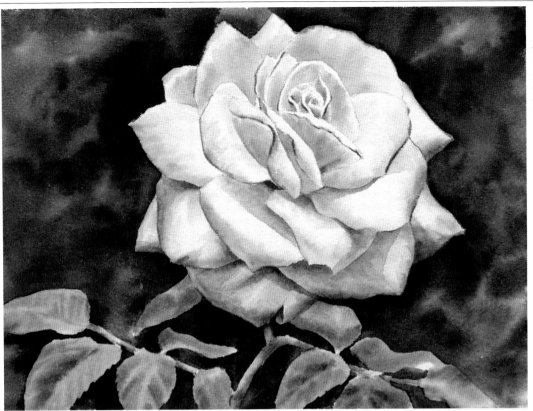

17. 꽃의 음영을 좀 더 견고하게 드러내기 위해 어두운 부분의 톤처리를 보강하였다.

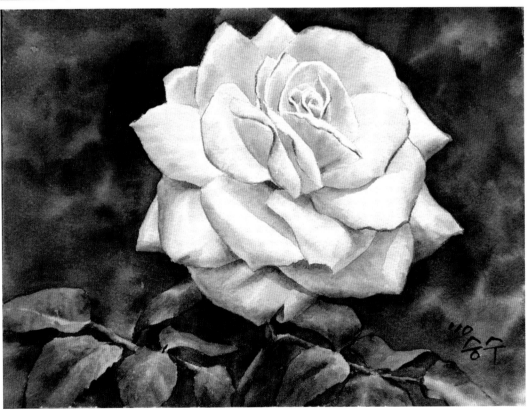

18. 잎사귀의 경계를 덧칠하여 배경과의 단절된 느낌을 풀어준다.

강좌 17 | 구절초2

1권에서 그려보았던 구절초와 약간은 다른 모양을 하고 있는 구절초이다. 이렇게 똑같은
모양의 꽃잎이 많이 겹쳐있는 꽃은 그 표현의 일관성을 유지하는 것이 아주 중요하다.
물론 부분적으로 약간의 주변색을 추가하여 단조로움을 풀어줘야 하지만 기본적인 고유
색감을 일관되게 표현하기 위해 미리 충분한 양의 물감을 풀어놓은 후 한 송이씩 한번
에 그려들어가는 것이 좋다. 인내하며 그린 만큼 그 결과는 늘 행복한 성취감을 맛보게
한다. 특히 성질이 급한 사람은 이런 소재를 통하여 그 급한 성질을 가다듬는 것도 좋은
훈련이 되지 않을까.

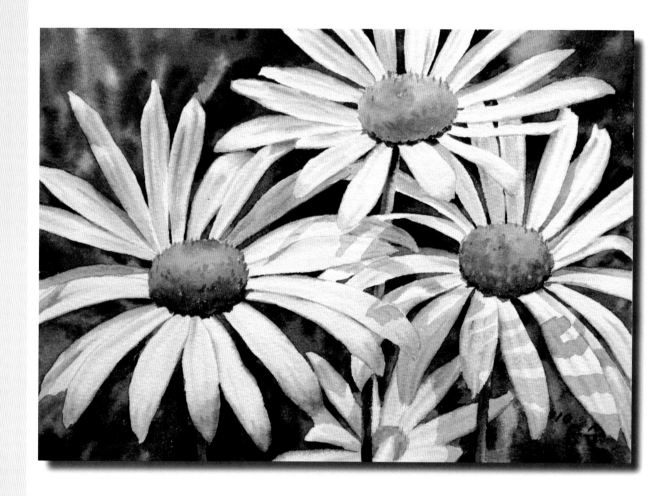

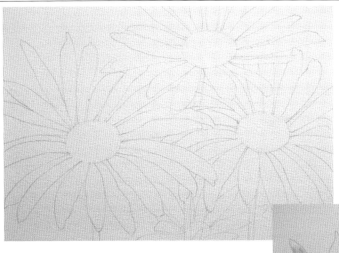

1. 꽃의 적절한 화면배치를 위해 여러가지로 구도를 시도해본다. 늘 작은 스케치북을 가지고 미리 구도 잡는 연습을 하는 습관을 들여야 한다. 꽃 사이에서도 분명한 주종관계를 생각해야 하며 동시에 서로의 시각적 연관성도 고려해야 한다. 화면에서 주제가 되는 꽃에 시선이 먼저 머물고 자연스럽게 다른 꽃으로 시선의 흐름이 유도되도록 점층적인 위치와 크기변화를 주었다.

2. 흰 물체의 음영색을 표현할 때는 기본적으로 울트라마린 색을 사용하는 경우가 많다. 주변 상황에 따라 코발트와 붉은 색 계열을 적당히 섞어 꽃의 고유색에 가깝도록 한다. 먼저 물칠을 한 후 4호에서 8호정도의 붓으로 번지도록 칠하는데 상황에 따라 한번에 톤을 표현하기도 하고 두번의 덧칠로 표현하기도 한다.

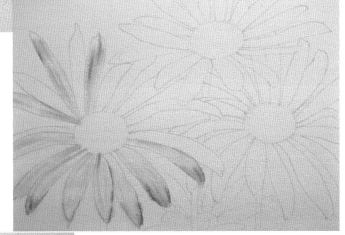

3. 주제가 되는 꽃의 음영부분의 초벌칠이 마무리되었다. 시선방향에서 꽃의 두께가 보이는 앞쪽의 꽃잎 가장자리는 약간 두텁게 처리한다.

4. 다른 꽃도 비슷한 색감으로 음영을 표현한다. 줄기부분에 물칠을 하고 연두색과 초록색 계열로 표현한다.

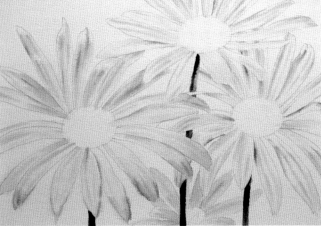

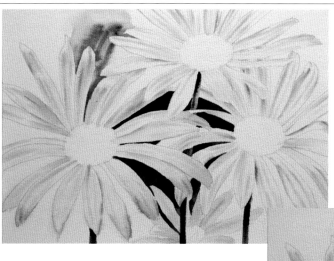

5. 꽃 잎 사이로 보이는 배경을 처리한다. 이 경우 꽃을 마스킹액으로 덮은 후 단번에 처리할 수도 있으나 이번 경우엔 각 부분의 작은 색감변화를 보여주기 위해 번거롭지만 하나씩 그려들어가기로 한다.

6. 꽃 잎을 경계로 나뉘는 배경의 색감들이 너무 단절되어 보이지 않고 자연스러운 연결이 되도록 색감조절에 신경을 쓴다. 물감의 번짐을 충분히 활용하도록 한다.

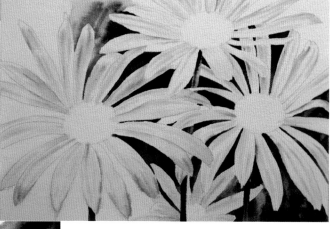

7. 배경을 하나씩 칠해가면서 꽃잎의 형태가 점점 드러나는 것이 그리는 과정의 재미를 더해준다.

8. 마스킹액으로 꽃을 덮고 한번에 배경을 처리하는 것과는 또 다른 맛이 느껴질 것이다. 약간은 세련되지 못하고 투박해보여도 오히려 그런 맛이 더욱 친근함을 주는 요인이 되기도 한다.

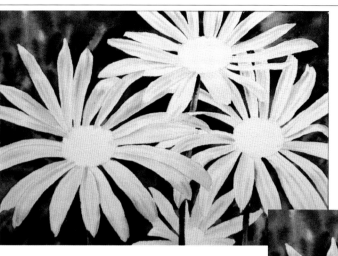

9. 배경의 초벌칠을 마무리하였다. 꽃을 좀 더 그린 후 전체적인 조화를 생각하여 다시 부분적인 덧칠을 할 것이다.

10. 꽃 잎의 수술부분을 표현한다. 물칠을 한 후 밝은 부분부터 어두운 쪽으로 번지게 표현한다. 수술의 작은 선적인 모양들은 가는 터치로 상징적으로 추가하거나 마른 후 물기를 주고 닦아내어 표현한다.

11. 꽃 잎 위에 드리워진 그림자를 표현한다. 앞 뒤의 거리감에 따라 약간씩 색과 톤 차를 주면서 처리한다.

12. 초벌단계인 꽃잎의 입체감을 더 드러내기 위해 어두운 부분을 다시 한번 덧칠하여 명암대비를 올려준다.

21

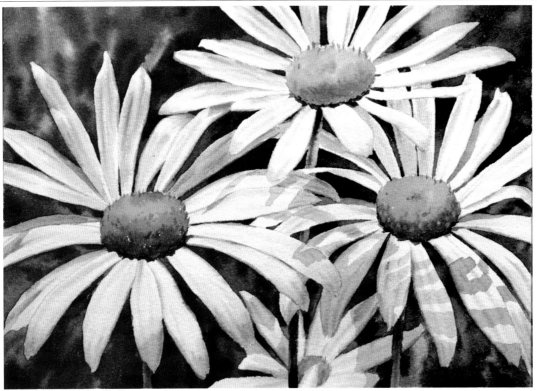

13. 꽃잎의 외곽선이 너무 단절되어 평면적으로 보이므로 물칠을 하고 약간 번지게 경계를 풀어주어 두툼한 느낌을 주고 배경과도 자연스럽게 연결되도록 한다.

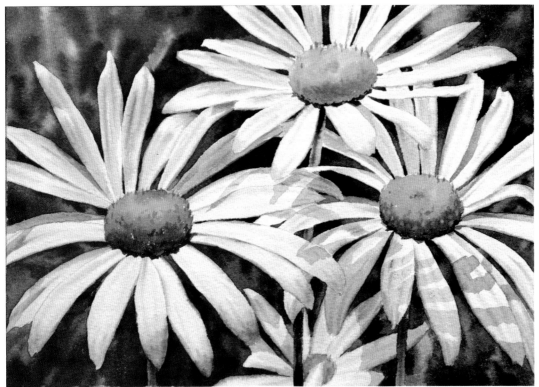

14. 주제가 되는 앞의 꽃잎의 그늘진 부분을 다시 한번 더 진하게 덧칠하여 앞으로 진출되도록 한다. 다른 부분도 서로의 관계를 고려하여 어색하거나 부족한 부분은 실제 보이는 것에 연연하지 말고 적절히 가감을 하여준다.

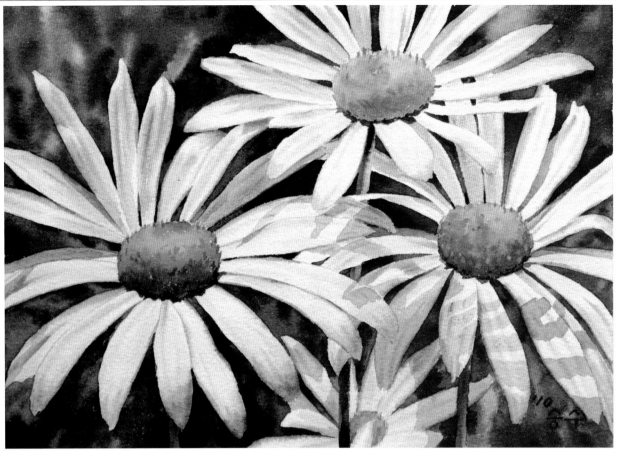

15. 다른 부분과 비교하여 너무 밝아보이는 수술부분을 다시 한번 덧칠하여주고 마무리한다.

작업노트

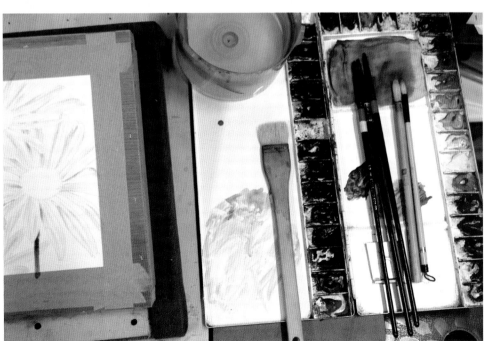

이번 그림을 그리는 과정에서 사용된 도구들의 모습이다. 붓을 색과 톤별로 분리하여 따로 사용하고 있으며 동양화의 채색용 붓도 사용하고 있다. 물과 물감의 농도를 조절하기 위한 걸레가 보이며 이번 경우엔 빽 붓은 사용하지 않았지만 늘 옆에다 두고 사용하는 붓이다.

강좌 18 | 자목련

이번 꽃그리기 강좌에서 목련을 벌써 세번째 그리고 있다. 그림을 배워가는 과정에선 많은 소재를 다뤄봄으로써 다양한 표현력을 길러야 하지만 한편으론 한가지 소재를 반복적으로 그려봄으로써 표현력을 익숙하게 만드는 것도 중요하다. 같은 소재도 그려들어가는 방법과 시각에 따라 다양한 변주를 만들 수 있으므로 붓의 종류와 크기, 물의 사용방법 등에서 이미 알고 있는 방법만 고집하지 말고 늘 새로운 시도를 통하여 새로운 안목을 기르고자 하여야 한다.

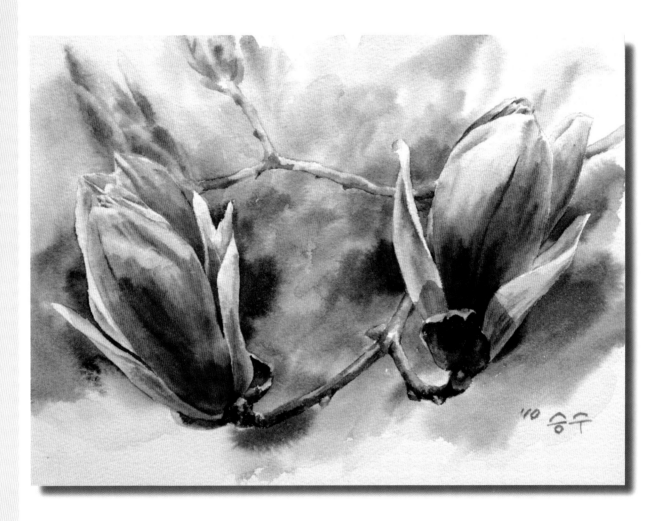

1. 꽃 그리기 1권에선 마스킹을 많이 사용했지만 이번 과정에선 별로 사용치 않고 있다. 좋은 효과를 주는 재료일수록 너무 습관적으로 쓰면 오히려 가벼울 수 있으므로 늘 가장 기본적이고 전통적인 표현법에 익숙해지도록 해야 한다. 스케치도 어느 정도 자신감이 생겼으면 수채화 종이에 직접 그려보기도 한다. 그만큼 집중력을 기를 수 있을 것이다.

2. 이제껏과 마찬가지로 먼저 물칠을 한 후 적절한 물기의 스며듦을 의식하며 원하는 물감의 번짐의 효과를 유도한다.

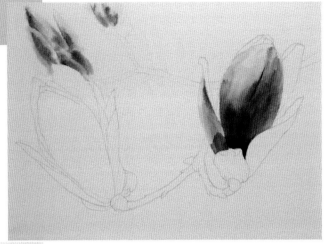

3. 근경에 있는 꽃의 잎들을 약간은 사실적인 느낌으로 섬세하게 표현하고 있다. 그림을 어떤 분위기로 그릴 것인가에 따라 대상의 묘사정도가 달라지고 이에 따라 붓의 선택도 유기적으로 달라지게 된다.

4. 근경의 다른 꽃도 옆의 꽃과 똑같은 과정으로 그려들어 간다. 먼저 물칠을 하고 묽은 색으로 밝은 톤의 기본 색을 칠한다.

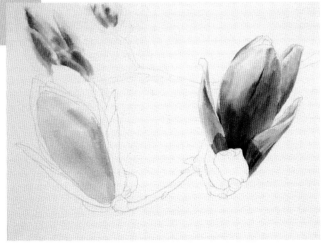

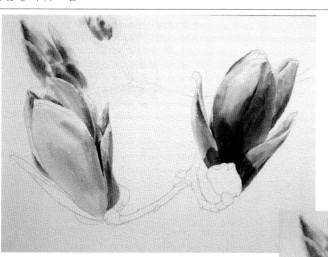

5. 인접한 꽃잎에 물감이 불필요하게 번지는 것을 막기
위해 한칸씩 떨어진 면을 순차적으로 칠한다.

6. 근경의 꽃잎의 초벌칠을 마무리하였다. 초벌이란 상
황에 따라 그 자체가 마감칠이 될 수도 있으나 대체적
으로 다른 부분을 그려들어가다보면 자연스럽게 초벌칠의
부족한 부분이 드러남으로 한 두번의 덧칠을 추가적으로 하
게 된다.

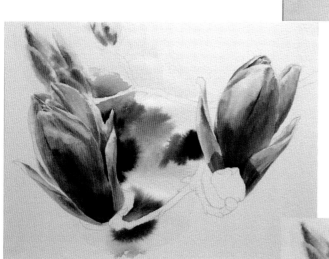

7. 전체 분위기를 만들어 가기 위해 배경의 초벌칠을 한
다. 빽 붓으로 배경 전체에 물칠을 한 후 마치 동양화의
수묵기법처럼 자연스러운 번짐효과를 주도록 한다.

8. 이때 주의할 것은 꽃을 기준으로 좌우의 배경색이 너무
달라보이지 않도록 자연스럽게 이어지는 느낌으로 색을
써야 한다.

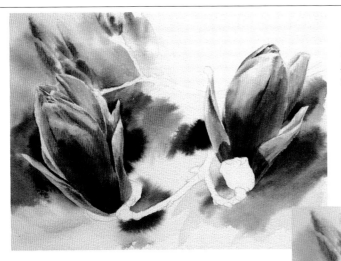

9. 배경이라고 해서 대충 그린다는 생각을 해선 안된다. 물론 근경의 주제부분보단 더욱 단순화해야 하지만 그 나름대로 근경의 주제부분과 색감이나 톤, 묘사정도에서 적절한 대비와 균형, 조화를 이루어야 함을 염두에 두어야 한다.

10. 이 과정에서 약간 아쉬운 부분은 너무 작은 터치로 그리다 보니 배경이 너무 산만해보인다는 것이다. 아무리 부분적인 효과가 좋아보인다 해도 전체적으로 걸맞지 않는다면 그 효과는 잘못된 것이다. 부분적으로 번지는 재미에 너무 빠진 듯 하다. 추후 다시 덧칠을 통하여 다시 수정할 부분이다.

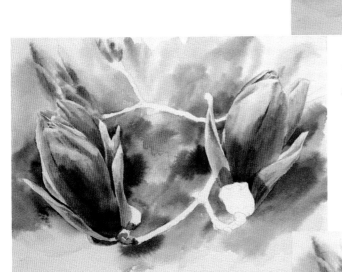

11. 일단 부분적인 효과에 연연하지 말고 전체 느낌을 생각하며 나머지 부분도 초벌칠을 한다. 줄기의 색까지 칠해봄으로써 전체적인 색과 톤의 균형을 판단할 수 있다.

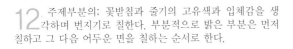

12. 주제부분의: 꽃받침과 줄기의 고유색과 입체감을 생각하며 번지기로 칠한다. 부분적으로 밝은 부분은 먼저 칠하고 그 다음 어두운 면을 칠하는 순서로 한다.

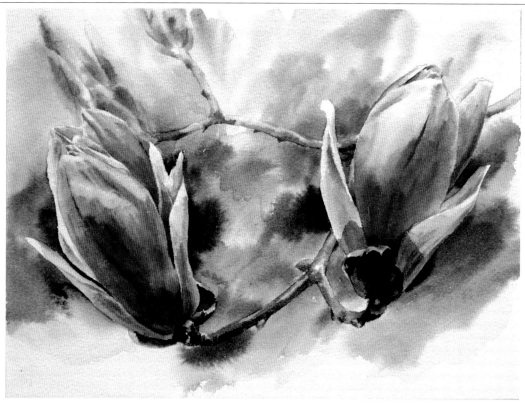

13. 뒤에 있는 가지는 단순화하여 약간 평면적으로 표현한다. 전체적으로 대략적인 표현이 끝났다. 이제 부분적으로 부족하거나 산만한 부분을 덧칠하여 주는 단계이다.

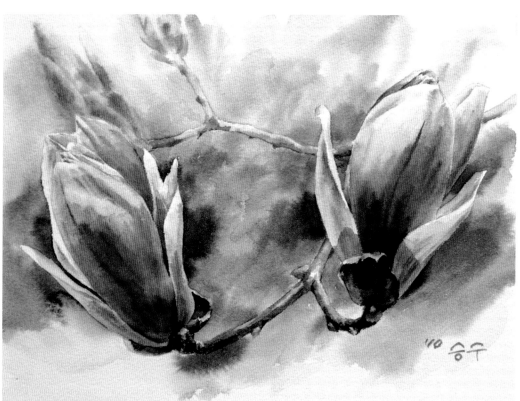

14. 잔 터치로 산만해 보이는 배경에 다시 물칠을 한 후 옅은 청회색계열의 색으로 덧칠하여 톤을 한 단계 눌러주면서 잔 터치도 풀어주었다. 근경의 꽃도 부분적으로 부족하거나 약한 부분을 덧칠하여주고 마무리한다.

15. 그림에서 대상의 재현성이란 문제는 깊이 생각하여야 한다. 초심자에겐 그저 대상의 재현이 당면한 최대의 목표이자 목적일 수 있으나 그림의 격을 높이기 위해선 단순재현의 의미에 대해 좀 더 깊이 고찰할 필요가 있다. 분명 그림의 존재가치는 사진과 달라야 하는 것이며 그림에서의 대상은 궁극적으로 목적이 아니라 수단이어야 한다. 즉 주체는 나 자신이며 대상을 통해 감성의 교감을 불러 일으키고 그 내면적 울림을 구체화하는 것이 그림이어야 한다. 초심자에겐 좀 이른 감이 있는 말이지만 조금은 생각하여야 할 문제이다.

강좌 19 │ 참나리

얼마전 울릉도와 독도를 다녀왔는데, 하루종일 가랑비가 내리는 울릉도 해안을 한바퀴 돌면서 작품소재를 찾아다녔다. 해안을 한바퀴 돌고 도동항으로 내려오는 길에 만난 참나리꽃이다. 마침 비도 그친 직후라 빗물이 맺혀있는 모습이 무척 싱그러워보여 사진에 담았다. 그림은 다양한 내 안의 정서를 표현하는 것이며 그 정서는 때로는 묘사적인 표현을 요구하고 때로는 대략적인 기분을 크게 단순화하여 표현하기도 한다. 어찌보면 전혀 달라보이는 표현법이지만 그 모두가 다양한 내 정서의 일부임은 분명하다.

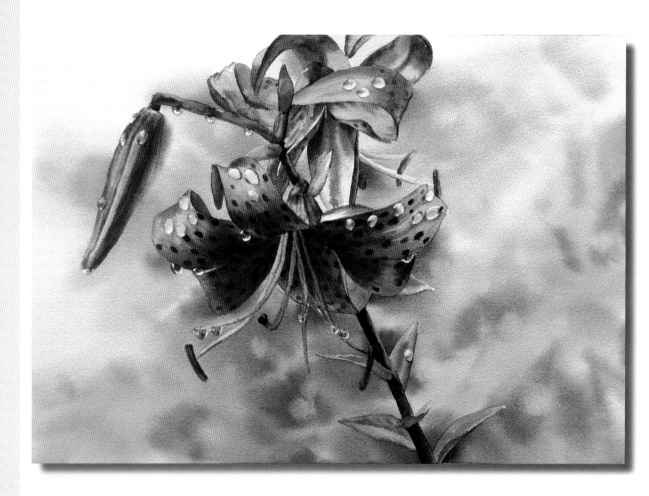

1. 스케치 한 후 먼저 주제인 꽃부분을 마스킹액으로 칠해준 후 배경을 먼저 표현한다. 빽 붓으로 두세번 반복해서 물칠을 한 후 꽃의 색이 배경에도 풀어지도록 적당히 농담을 주어 칠해준다.

2. 배경의 물감이 마르면 다시 물칠을 한 후 초록색 계열을 너무 강하지 않게 섞어 안개속에 흐려진 느낌이 들도록 자연스런 번짐효과로 표현한다.

3. 건조한 뒤 다시 한번 물칠을 하고 좀 더 어두운 초록색 계열로 그늘진 부분의 명암을 처리한다. 배경의 줄기나 가지의 느낌을 표현하기 위해 의도적으로 여백을 남기며 칠하고 있다.

4. 참나리의 붉은 색이 허공으로 녹아드는 느낌을 표현하기 위해 다시 물칠을 한 후 꽃 주변에 적당히 색을 풀어준다.

5. 마스킹액을 벗겨내니 배경의 뿌연 느낌이 꽃의 경
계부분과 대비가 되어 자연스러워보인다.

6. 수술과 암술, 꽃잎에 맺힌 물방울을 그릴 부분을 다
시 마스킹액으로 가려준 후 선명한 주황색과 붉은
색계열로 꽃잎을 번지기로 칠해들어간다.

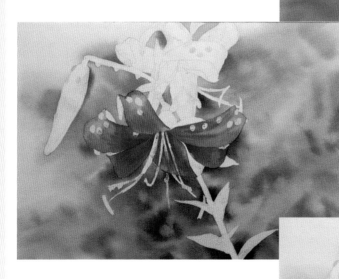

7. 각 꽃잎을 일정한 방법으로 차례로 칠한다. 물론 하
나의 꽃에서도 원근을 생각해 뒤에 있는 꽃잎은 약
간 톤을 죽일 수도 있으나 이번 경우엔 그냥 같은 농도로
표현하고 있다.

8. 앞에 있는 꽃과 조금은 다른 색감과 톤으로 뒤에
있는 꽃잎을 그린다. 배경을 그릴 때 꽃잎의 경계
부분에 붉은 색을 풀어준 것이 배경과의 어울림을 자연
그럽게 만들어주고 있다. 이처럼 그림은 전체과정에 대
한 계획과 준비가 필요하며 미리 생각하고 준비하는 만
큼 그림의 격이 높아가기 마련이다.

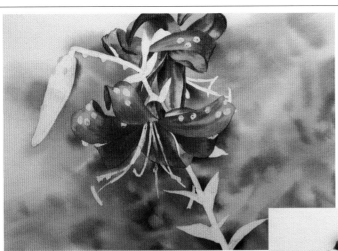

9. 활짝 핀 두 송이 꽃의 초벌칠을 마무리하였다. 부분적으로 인접된 면과의 구분을 고려하며 색을 첨가하기도 한다.

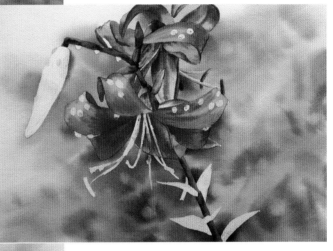

10. 줄기와 잎사귀도 약간씩 미묘한 색변화를 주면서 그려들어간다. 모든 경우에 먼저 물칠을 하고 적절한 번지기효과를 준다는 것을 염두에 두어야 한다.

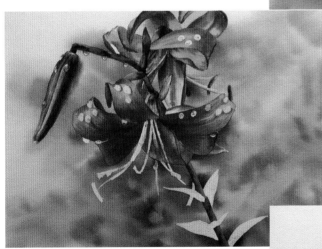

11. 줄기부분의 물방울과 수술, 암술부분의 마스킹액을 벗겨내고 색칠을 한다. 물방울은 작은 붓으로 먼저 물칠을 하고 종이에 완전히 스며든 순간에 재빠른 손놀림으로 표현해야 자연스러운 물의 느낌이 난다.

12. 꽃의 반점을 거리감에 따라 약간씩 농도차를 주면서 그려주고 나머지 부분의 마스킹 액을 벗겨내고 묘사하기 시작한다.

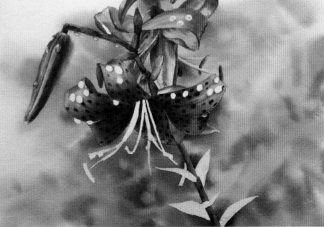

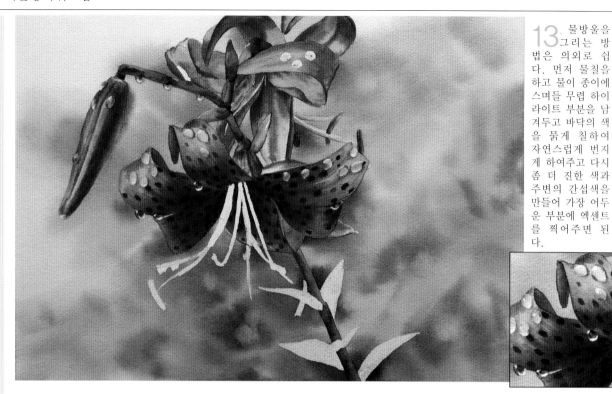

13 물방울을 그리는 방법은 의외로 쉽다. 먼저 물칠을 하고 물이 종이에 스며들 무렵 하이라이트 부분을 남겨두고 바닥의 색을 묽게 칠하여 자연스럽게 번지게 하여주고 다시 좀 더 진한 색과 주변의 간섭색을 만들어 가장 어두운 부분에 엑센트를 찍어주면 된다.

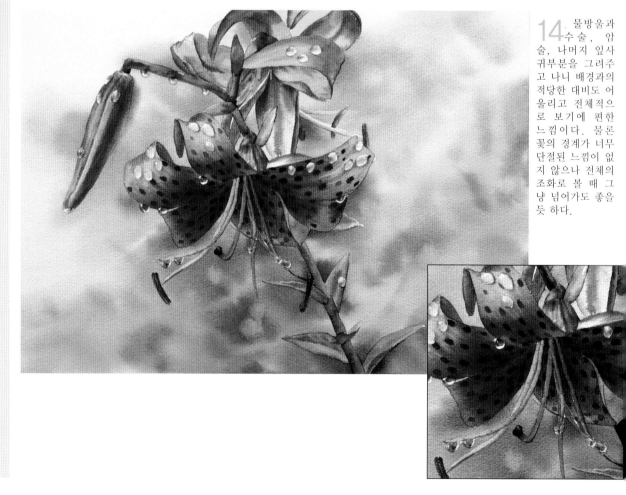

14 물방울과 수술, 암술, 나머지 잎사귀부분을 그려주고 나니 배경과의 적당한 대비도 어울리고 전체적으로 보기에 편한 느낌이다. 물론 꽃의 경계가 너무 단절된 느낌이 없지 않으나 전체의 조화로 볼 때 그냥 넘어가도 좋을 듯 하다.

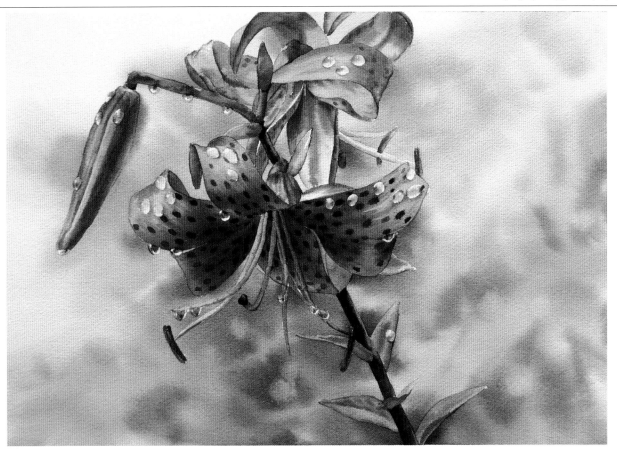

15. 줄기의 색감을 좀 더 어둡게 덧칠하고 꽃잎의 반점들도 추가하여준다. 울릉도 여행 중에 느꼈던 비 개인 후의 한가롭던 기분
이 전해지는 듯하여 그런대로 마음에 드는 그림이다.

강좌 20 | 철쭉2

이 철쭉은 지난번 제주도에 갔을 때 용두암주차장에 피어있던 꽃이다. 어찌나 큰지 육지의 꽃보다 곱절은 커보여 탐스럽기까지 하였다. 비가 오면서 잔뜩 흐렸던 날씨가 개이며 구름사이로 햇빛이 드러나는 순간의 느낌을 표현하려고 명암대비를 크게 하고 주제와 배경의 표현 정도도 대비를 주어 마치 꽃이 크로즈업 되듯 앞으로 확산되는 듯한 느낌을 나타내려고 하였다.

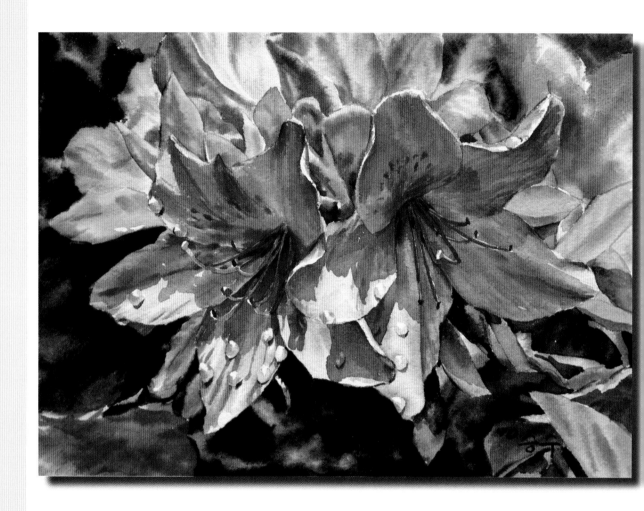

1. 화면 가득 크게 주제가 되는 꽃을 두송이 그린다.

2. 주제부터 그려도 되지만 이번엔 배경을 빠른 진행으로 속도감있게 그리기로 하였다. 물칠을 하고 밝은 색부터 넓게 겹쳐 칠하며 점차 어두운 색을 덧칠하여 한번에 물감들이 자연스럽게 뒤섞이도록 한다.

3. 배경의 대략적인 표현을 형태를 풀어 마무리하고 뒤에 있는 꽃도 물칠을 하고 큰 터치로 한번에 기본적인 느낌을 단순화하여 처리한다.

4. 그림을 그리다보면 원하는대로 늘 잘 되는 것은 아니다. 어느 때는 너무 뜻대로 되지 않는 경우도 있고 또 어느 때는 말 그대로 일필휘지를 느낄 때도 있다. 이번 그림은 그런 빠른 속도감을 느끼며 그려들어가는 중이다.

5. 꽃은 오페라색과 약간의 자주색계열을 섞어가면서
농도조절을 한다. 음영부분은 울트라마린블루도 조
금씩 섞어준다.

6. 잎사귀도 색칠을 하여 주제부분만 빼고 어느 정도
의 초벌을 마무리하였다.

7. 물방울과 수술, 암술부분을 마스킹액으로 덮어주고
주제부분의 꽃잎을 하나씩 칠하기 시작한다.

8. 먼저 물을 칠하고 밝은 색과 그늘진 색을 이어서
칠하여 부드러운 번짐효과를 낸다.

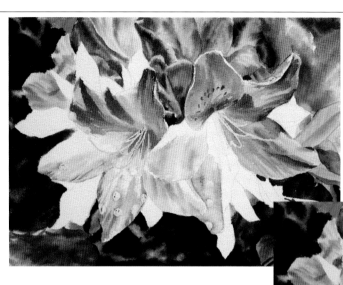

9. 부분에 따라선 인접된 꽃잎의 경계를 구분하지 않고 하나로 보면서 빠른 터치로 기본적인 색감처리를 한다. 그리다 물이 마르면 완전히 건조시킨 후 다시 물칠을 하고 이어서 진행한다.

10. 그늘진 부분의 색감도 약간은 물기를 많게 하여 촉촉한 느낌이 들도록 칠한다.

11. 수술과 암술아래의 가장 어두운 부분을 자주색과 울트라마린 블루색을 섞어 강하게 칠하여준다. 그림의 경쾌한 느낌은 선명한 색과 강한 명암대비에서 얻어지므로 이 그림의 경우도 밝은 부분은 아주 밝게 처리하고 어두운 부분은 충분한 어둡기로 칠하고 있다.

12. 주제가 되는 꽃의 대략적인 명암처리를 하였다. 이제 좀 더 구체적으로 형태구분을 하여줄 차례이다.

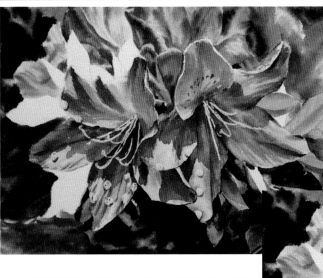

13. 꽃 주변의 잎사귀를 어둡게 칠하여 네가티브적인 명암분리효과를 준다.

14. 꽃 주변의 잎사귀들을 어둡게 칠하고 나니 명암 대비로 꽃의 선명도가 더욱 부각되어 보인다.

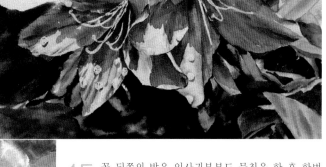

15. 꽃 뒤쪽의 밝은 잎사귀부분도 물칠을 한 후 한번에 번지는 효과로 처리한다. 이제 물방울과 수술, 암술부분만 남았다.

16. 마스킹액을 벗겨내고 전체분위기를 봐가며 어느 정도의 선명도와 색감으로 표현할지를 구상한다.

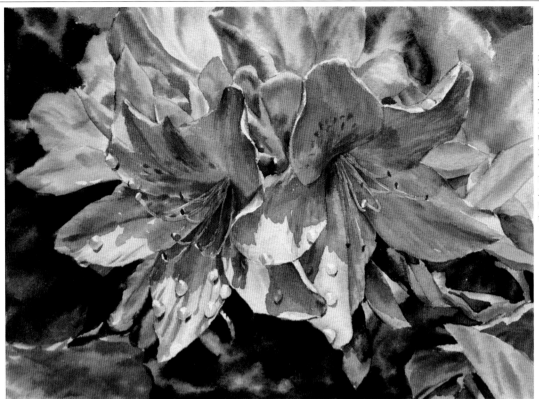

17. 수술과 암술의 각 부분마다의 농담을 관찰하며 조금은 꼼꼼하게 작은 붓으로 처리한다. 물방울도 주제가 아니라 장식요소이므로 너무 튀지 않토록 자연스럽게 묘사한다.

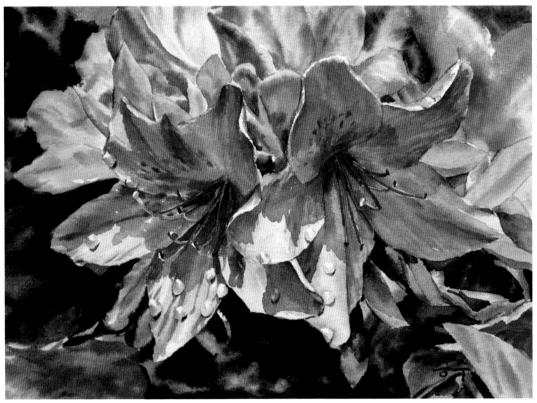

18. 수술과 암술을 좀 더 진하게 덧칠하여 주고 마무리한다.

강좌 21 | 칸나2

이 책에서 보여주고 있는 꽃 그리기 과정은 가장 일반적인 표현법을 설명하고 있는 것이다. 사람마다 그림을 대하는 관점이 다르기 때문이기도 하지만 한편으론 어떤 목적으로 그림을 배우고자 하든 기본은 같다는 의미이기도 하다. 간혹 어디서 배웠는지 전혀 기본이 안된 그림을 자랑스럽게 보여주는 사람들이 있다. 소위 말하는 이발소 그림이 제일 좋다고 말하는 사람들이 의외로 많고 가정집은 물론 관공서에도 그런 류의 그림이 걸려 있는 것을 보면 일반인들의 미술에 대한 상식이하의 무지를 느끼게 된다. 모든 것이 다 그러하듯 그림도 근본이 있어야 한다. 무엇이 올바른 가치고 정통인지를 아는 것은 그림에서도 우선적으로 알아야 할 기본 가치이다. 그 판단의 기준은 조형성의 유무이며 늘 똑같이 되풀이하는 기능이냐, 아니면 늘 새로운 창작이냐하는 것이다.

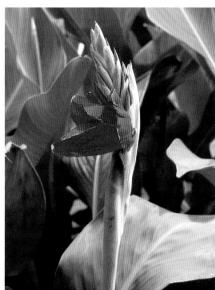

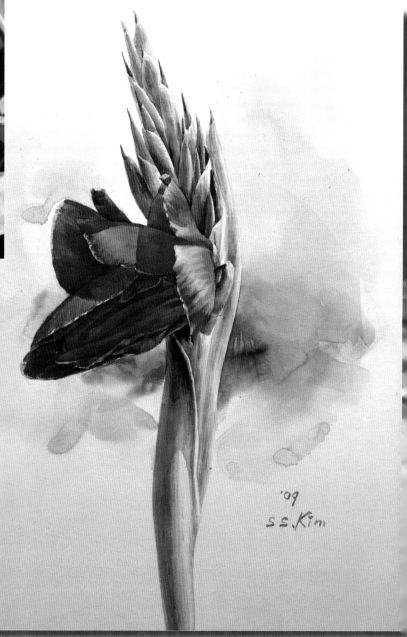

'09
S.S.Kim

1. 스케치 후 꽃잎의 테두리에 선명하게 보이는 노랑색 띠부분을 먼저 마스킹 액으로 덮어준다. 그리고 오렌지색과 주황색, 붉은 색계열을 적절히 섞어가며 꽃잎마다 번지기로 들어간다.

2. 이번에 그리고 있는 종이는 캔슨지인데 표현이 매끄러운 질감이라 번지기가 넓게 이루어지질 않는다. 번지기의 자연스러운 물맛을 내기보단 사실적인 표현에 적합한 종이이다.

3. 약간은 도감에 어울리는 스타일의 사실적인 표현법으로 그리고 있다.

4. 독수리의 발톱처럼 보이는 봉우리들의 모습을 하나하나 꼼꼼하게 그린다. 처음엔 청회색 톤으로 기본 음영을 그려주고 붉은 색을 덧칠한다.

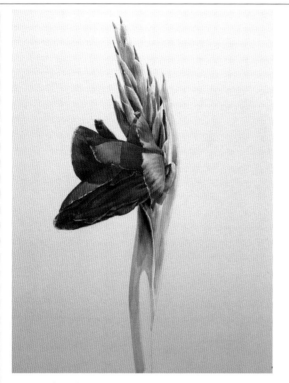

5. 줄기를 청회색 톤으로 기본 양감을 표현한 후 부분적으로 색감을 추가한다. 붓의 물기를 빼고 붓질을 천천히 쓸듯 하며 적절한 물조절로 농도차이를 만들어준다.

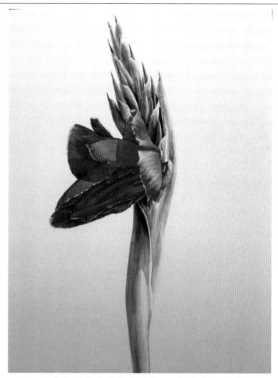

6. 줄기와 봉우리부분의 밝은 톤의 색감을 추가하여주고 앞에 있는 부분의 명암차와 선명도를 조금 더 강조하여준다.

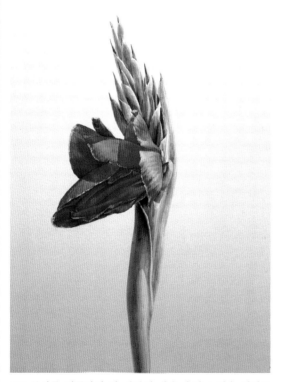

7. 줄기를 비롯하여 각 부분의 작은 올의 느낌을 세필로 덧칠하면서 좀 더 사실적인 마무리를 한다.

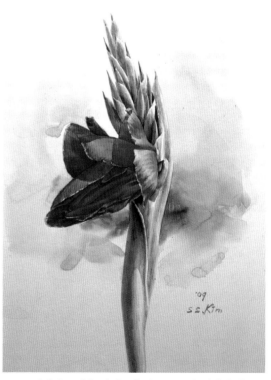

8. 배경에 물칠을 한 후 빽 붓으로 크게 칠하여 최소한의 변화를 준다. 자칫 주제와 배경이 단절되는 것을 막기 위해 부분적으로 붉은 색을 덧칠하여 자연스런 어울림이 생기도록 하였다.

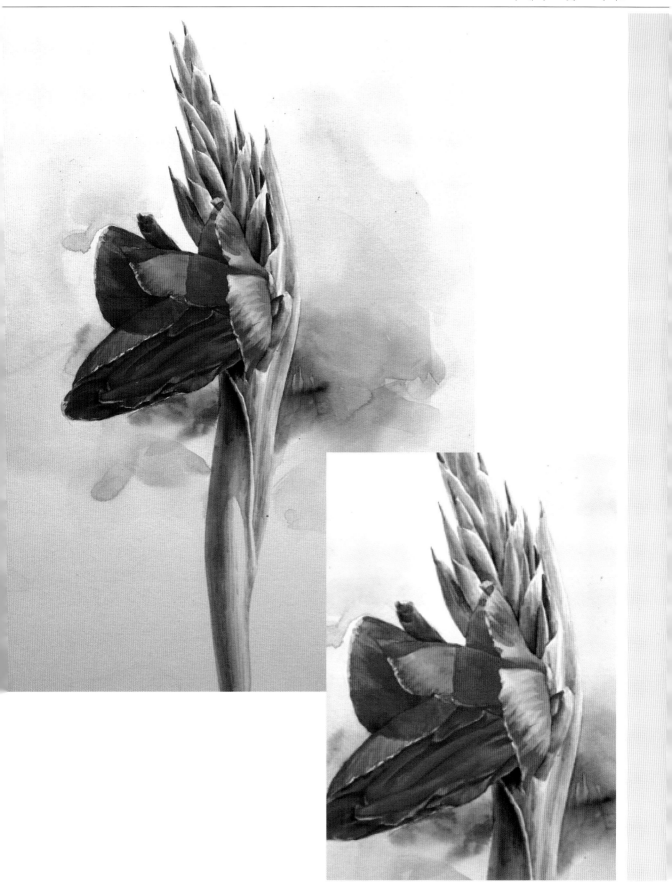

강좌 22 | 흰철쭉

백색의 우아함이 돋보이는 철쭉이다. 부분적인 작은 변화는 무시하고 큰 터치로 기본적인 구조와 면에 신경쓰면서 빠르게 그려들어갔다. 개인적으로 좋아하는 그림 스타일은 대상에 대한 인상을 한번의 빠른 손놀림으로 쏟아내듯 그려내는 것이다. 자꾸 손을 대면 결국은 상식적이고 진부한 그림이 되어버리기 때문이다. 그림은 남을 즐겁게 하기 전에 내 스스로가 먼저 즐겨야 한다고 믿기에, 그리고 그러한 나의 즐거움이 그대로 남에게 전달되어야 올바른 그림의 가치가 있다고 믿기에 늘 멈칫거리지 않는 일필휘지의 속도감 있는 그림을 그리고자 연습을 지속한다.

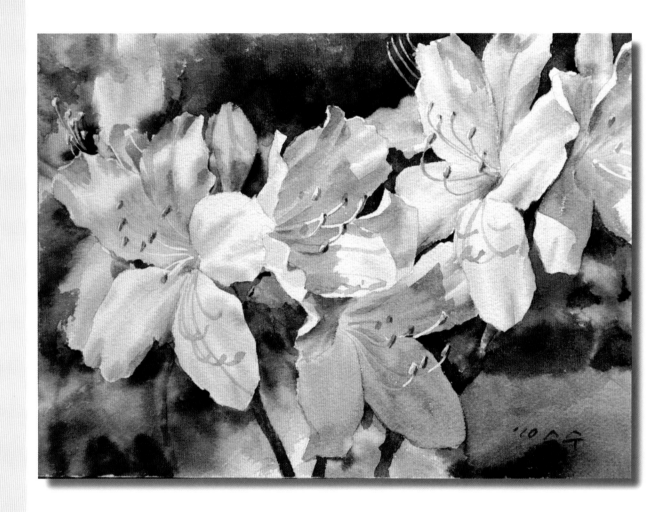

1. 스케치를 하고 하이라이트부분을 마스킹액으로 바른 후 꽃잎마다 물칠을 하고 빠른 붓놀림으로 번지기를 활용하여 기본칠을 해들어간다.

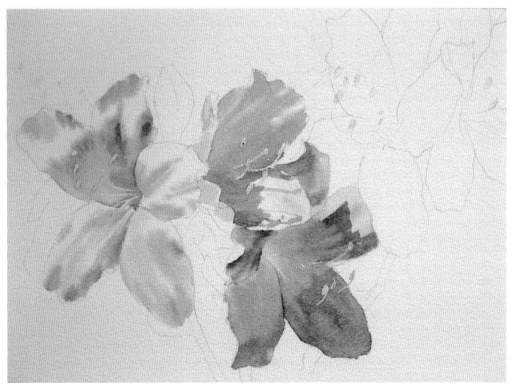

2. 빠르게 그려들어가기 위해선 순간적으로 대상의 핵심 구조와 색감, 톤을 판단하여 단순화된 터치로 대범하게 그려들어가야 한다. 보이는 작은 변화에 신경을 쓰다보면 어느새 멈칫거리고 터치도 조잡스러워진다. 그림은 가능한 멈춤이 적어야 보기에도 시원해보이고 힘이 생긴다.

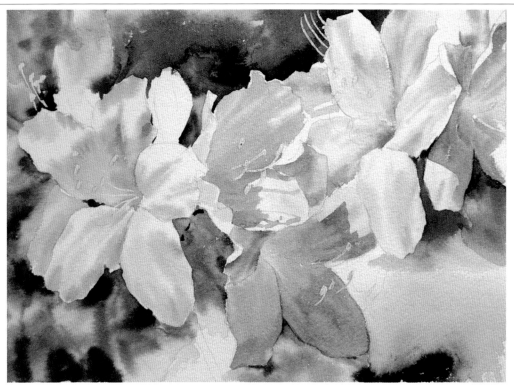

3. 빠르게 꽃잎의 초벌칠을 마치고 배경도 그 기분을 이끌어간다. 부분적인 색과 톤 변화를 주어 단조로움을 없앤다. 부분적으로는 물감을 뿌리듯 격정적인 느낌을 드러내기도 한다. 그리는 과정의 이런 표현방법이 모여 전체 그림의 분위기를 만들게 되고 보는 사람도 그린 사람의 감흥을 그대로 전달받게 되는 것이다.

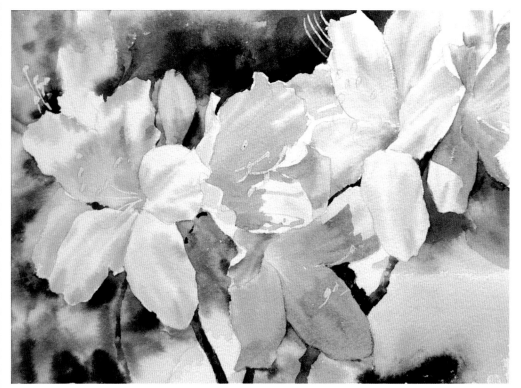

4. 꽃 잎 사이에 보이는 배경을 분리하고 줄기도 튀지 않도록 약간은 풀어진 중간 톤의 색감으로 처리한다.

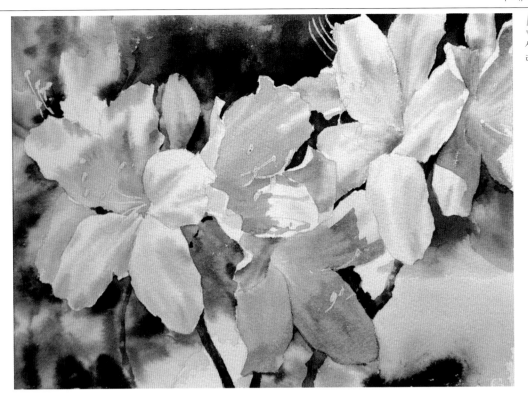

5. 우측 윗부분에 있는 꽃잎 사이의 배경을 분리하였다.

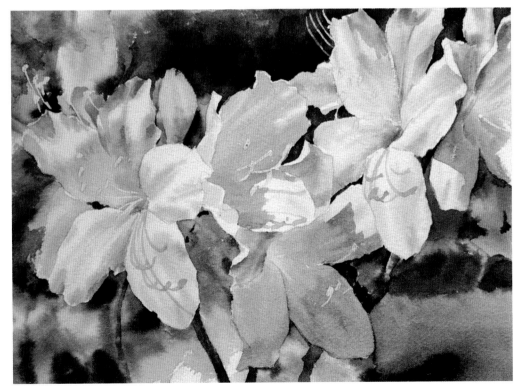

6. 꽃잎에 어린 그림자를 그려주고 배경과 인접된 면간의명암 대비를 보강하여 준다.

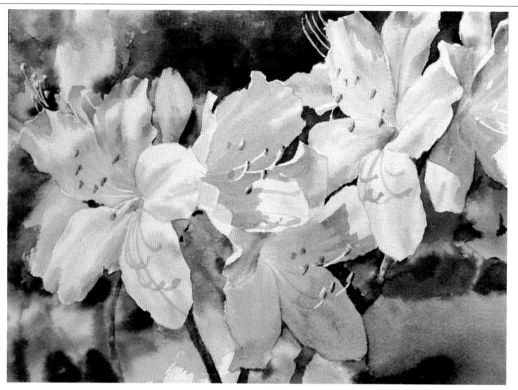

7. 마스킹 액을 벗겨내고 수술부분을 표현한다. 하이라이트부분은 종이색을 그대로 남겨두고 수술 끝에 달려있는 화분도 적절한 변화를 주며 묘사한다.

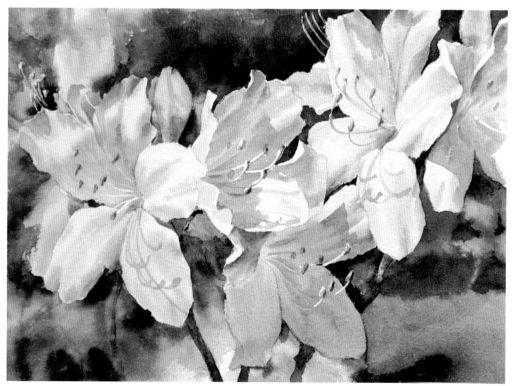

8. 꽃잎의 어두운 부분을 좀 더 강하게 보강하고 그늘진 수술과 그 그림자도 자연스러운 터치로 추가한다. 배경도 한 단계 더 어둡게 덧칠하여 근경과의 명암대비를 더 크게 분리한다.

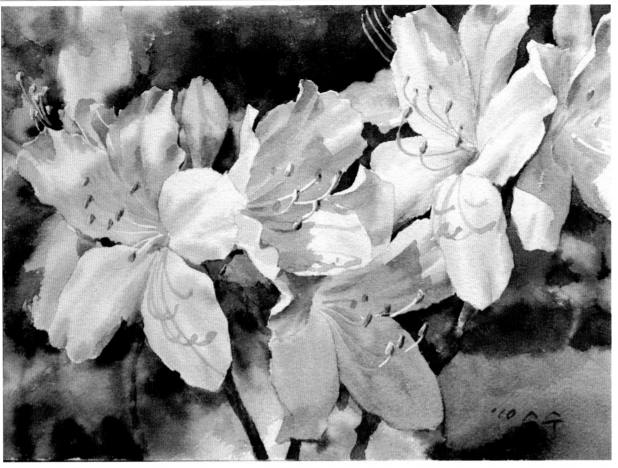

9. 앞에 있는 주제가 되는 꽃을 더욱 드러내기 위해 주변의 뒤로 넘어가는 꽃잎은 한 단계 눌러주고 경계도 조금씩 풀어준 후 마무리한다.

작업노트

생명력이란 유연성이다. 그것은 물의 흐름과 같다. 머물지 않고 늘 흐른다. 머뭄 속엔 정체와 변질, 부패가 있기 때문이다. 그림도 마찬가지다. 스스로 하나의 생각과 가치에 고정돼 있다면, 자신이나 누군가 어떤 상황에 대해 반드시 이렇게 해야만 한다고 말 한다면 그건 그 자신이 그만큼 미숙한 단계라는 의미. 유연성이란 모든 경우엔 딱 하나의 방법만이 있는 것이 아니라 이럴 수도 있고 저럴 수도 있다는 사고의 다양성을 의미하며 이는 많은 경험과 연륜을 통해 얻게 되는 넓고 깊은 안목에서만 가능한 것이다. 그래서 경직되고 단정되며 고착화되고 공식화된 모든 것은 기능의 단계이며 미성숙한 수준이며 생명력이 없는, 죽어있는 것이다.

강좌 23 | 매화

늘 3월이 되면 섬진강가의 매화가 떠오른다. 모래사장이 길게 펼쳐져있는 섬진강변은 비록 나고 자란 고향은 아니지만 지리산과 함께 언제나 아련한 그리움으로 다가온다. 그윽한 배경을 두고 듬성듬성 피어나는 매화의 꽃 봉우리는 그 가지의 절도 있는 배치와 더불어 조형적으로도 아름답고 격조 또한 높다. 수채화가 서양적 표현양식이지만 가장 동양화적 기운과 근접할 수 있는 소재가 매화라는 생각이 든다.

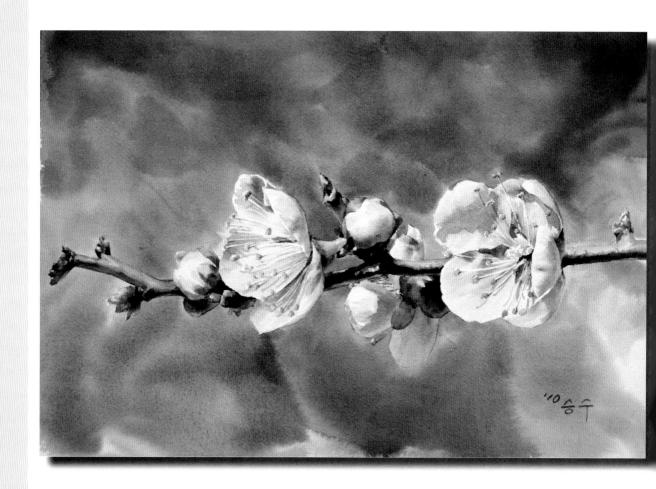

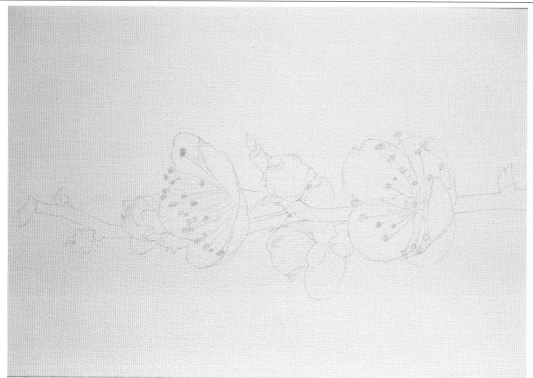

1. 스케치를 한 후 수술과 하이라이트를 마스킹 액으로 칠한다. 약간 단조로워보이나 배경을 시원한 느낌으로 처리하여 꽃을 허공 속에 부각시켜 나타내고자 하였다. 배경이 너무 심심해보이는 것을 막기 위해 은은한 색감변화를 줄 것이다.

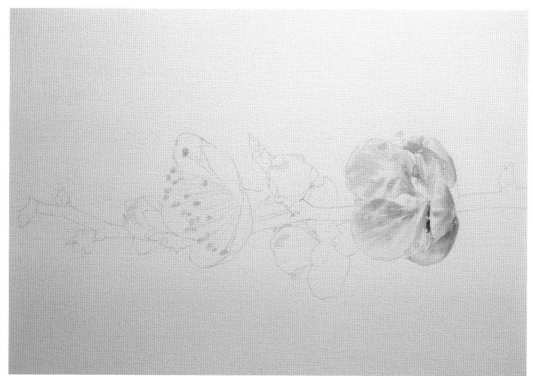

2. 주제부분인 꽃과 가지를 마스킹 액으로 덮고 먼저 배경을 처리하면 쉽게 표현할 수 있으나 약간은 불편하더라도 배경의 각 부분을 나눠 색감이 서로 자연스럽게 연결되도록 처리하기 위해 주제부분부터 먼저 칠하기로 하였다.

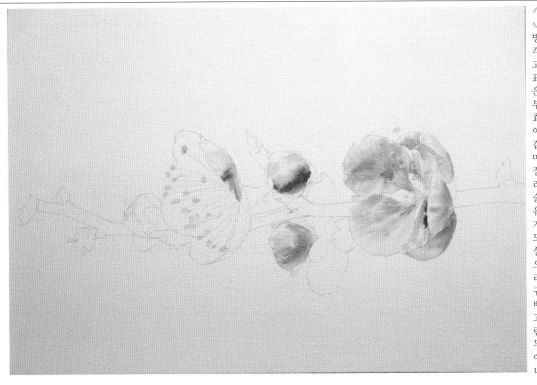

3. 이제 까지와 같은 방법으로 꽃의 각 부분을 칠하고 있다. 분명 표현하는 방법은 물칠을 하고 부분적인 번짐 효과로 그려들어가는 순서는 같으나 각 부분마다 적절한 조절을 하면서 그려야 한다. 미술역사상 아주 유명한 수채화가들의 표현법도 이 책에서 설명하는 기법으로 대부분 그려진 것이기에 귀한 마음으로 배우고 따라하고자 애쓰기 바란다. 분명 한 두번에 나의 것이 되지는 않으니 말이다.

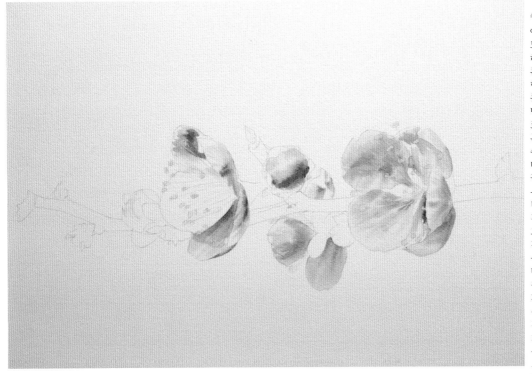

4. 부분적으로 마음에 들지 않더라도 그것에 연연해하지 말고 다른 부분으로 진행한다. 전체를 다 그리고 난 후 부분적으로 불만스런 부분은 얼마든지 수정할 수 있기 때문이다. 가끔 성격적인 이유로 작은 것에 너무 집착하는 경우를 보는데 그런 자세로는 결코 좋은 그림을 그릴 수 없다. 그림을 배워가는 동안에 자연스럽게 자신의 소심한 성격도 교정하는 계기로 삼아보는 것도 충분히 의미있는 일일 것이다.

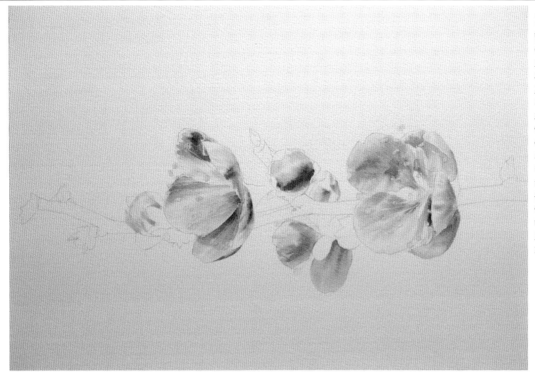

5. 물체자체의 색감이 밝고 연한 질감이며 명암대비도 강하지 않고 부드러운 톤을 표현할 때는 인접된 면의 구분과 물체간의 명암과 색감구분에 특히 신경을 써야 한다. 그림이란 늘 대범해서도 안되고 늘 소심해서도 안된다. 상황에 따라 다양한 속도조절과 절제가 필요하다.

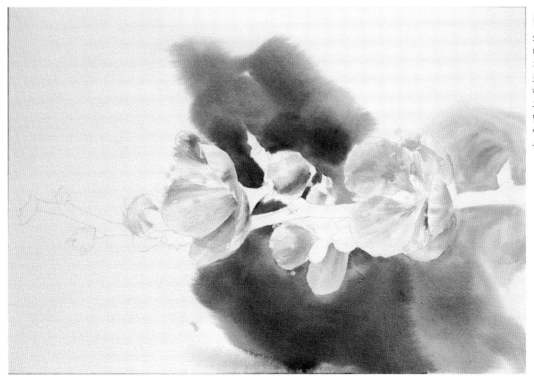

6. 어느 정도 주제부분의 초벌칠을 끝내고 난후 배경을 들어가기로 한다. 충분한 물칠을 한후 큰 붓으로 넓게 칠하여 자연스러운 번짐을 만들어간다.

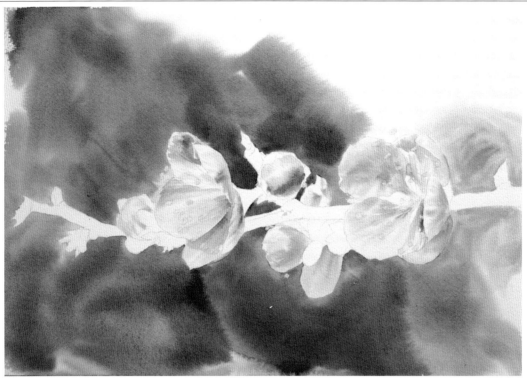

7. 배경을 한
번에 다 칠
하기는 어려우
므로 부분적으
로 나눠 덧칠하
는데 경계부분
이 자연스럽게
이어지도록 약
간씩 겹쳐서 덧
칠을 한다.

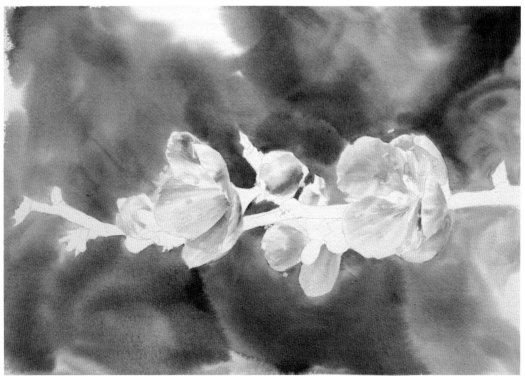

8. 매화향이
허공에 은
은하게 번져가
는 느낌이 들도
록 약간은 안개
가 몽실거리는
듯한 느낌으로
배경을 처리하
였다.

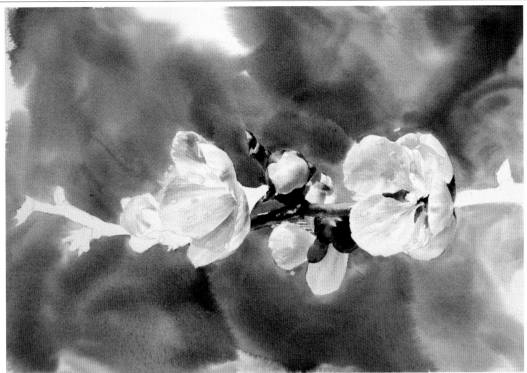

9. 배경과의 톤과 색감 차이를 고려하며 꽃의 어두운 부분을 표현하여 물체감을 구체적으로 드러낸다.

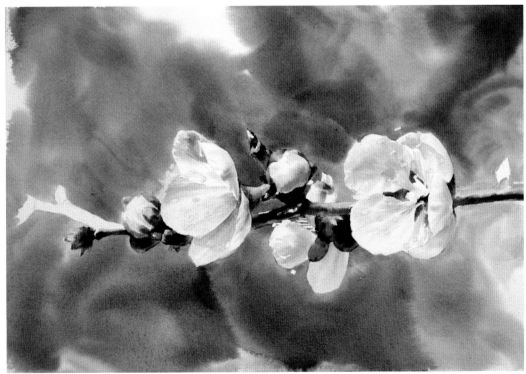

10. 줄기를 포함하여 대략적인 표현을 하였다. 전체 그림의 분위기가 대충 드러나기 시작하는 단계다.

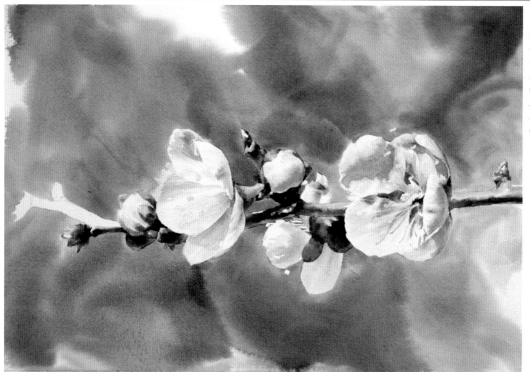

11. 앞에 있
는 꽃잎의
어두운 부분을
한 단계 어둡게
덧칠하여 물체
감을 드러낸다.
마무리로 갈수
록 붓터치는 섬
세하고 깔끔하
여야 한다.

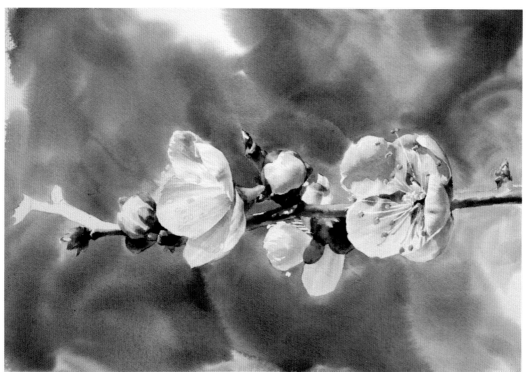

12. 수술부
분의 마
스킹액을 벗겨
내고 화분을 그
리는데 늘 하는
말이지만 이렇
게 작은 부분의
처리에서 전체
그림의 완성도
가 좌우되므로
위치에 따른 물
조절을 하면서
깔끔한 표현이
되도록 한다.

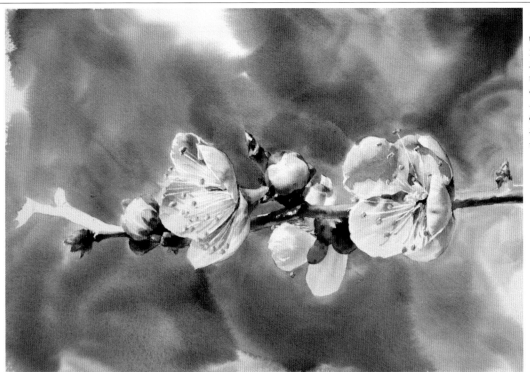

13. 나머지 부분 의 마스킹액을 벗 겨내고 수술부 분을 그려넣는 다. 부분적으로 어두운 톤 안의 색감이 너무 밝 아보여 약간 어 둡게 눌러주었 다.

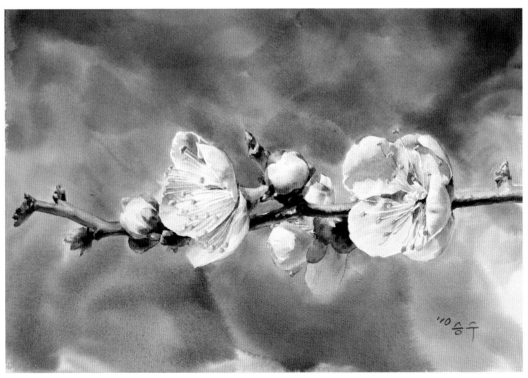

14. 줄기 의 끝부분을 마무리하여주고 뒤에 있는 꽃잎 의 그늘진 부 분도 한단계 더 어둡게 눌러준 다. 배경이 산 만해보여 밝은 부분을 다시 어 둡게 눌러주고 마무리한다.

강좌 24 │ 배꽃

두 권에 걸쳐 진행한 꽃그리기의 마지막 과정이다. 이전 과정을 어떻게 따라했는가. 몇 번이나 반복해서 보았고 따라 그려보았는가. 그림을 그리는 건 참으로 행복한 여정이다. 그러나 손쉽게 얻어지는 것은 아니다. 무엇인들 손쉽게 얻어지는 것이 있을까. 무언가 원하는 것을 얻기 위해서는 그 나름의 댓가를 치러야 한다. 그래서 인내란 단어는 언제나 변함없는 성공의 기본 조건이다. 서두르지 말고 한걸음씩 쉬지 말고 갈 일이다. 이보다 더 빠른 길은 없다. 하루도 쉬지 말고 그리라는 것. 이 책도 처음엔 수없이 반복해서 볼 일이다. 자꾸 보다보면 은연중 눈에 익고 자신감도 생길 것이다. 반드시 따라그려야 한다. 적어도 두번 이상은 따라 그려보도록 한다. 그런 우직함이 남보다 빠른 발전을 약속해줄 것이다. 아무리 좋은 교본이 옆에 있어도, 뜻을 이루게 하는 가장 위대하고 훌륭한 스승은 결국 자기 자신이다.

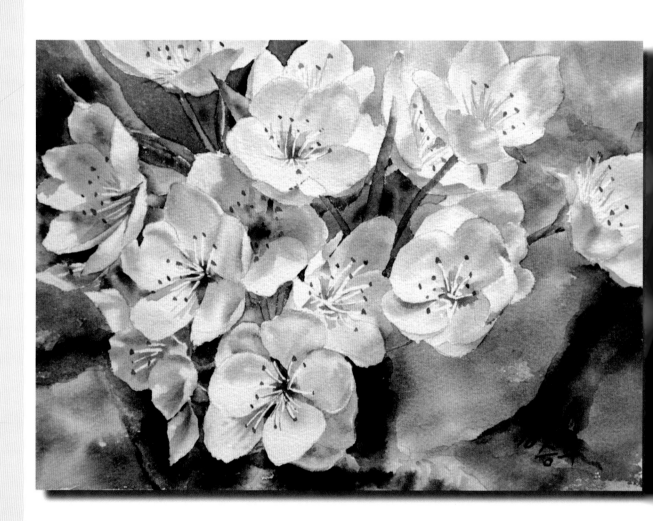

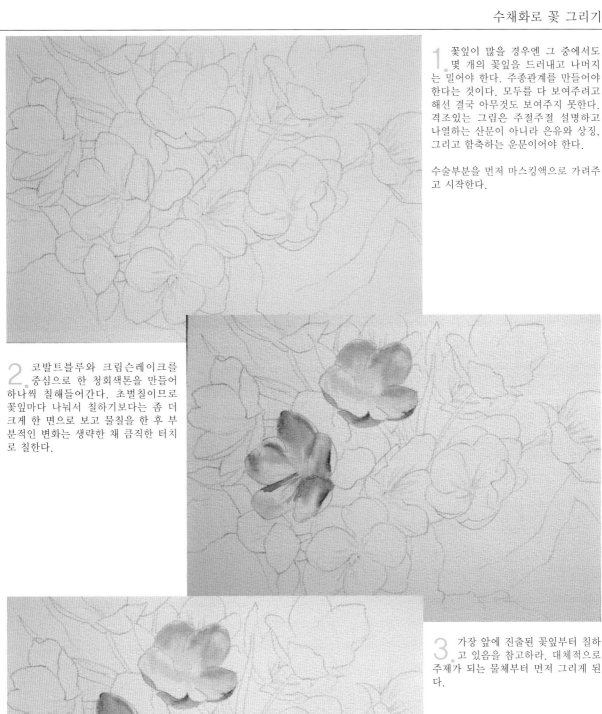

1. 꽃잎이 많을 경우엔 그 중에서도 몇 개의 꽃잎을 드러내고 나머지는 밀어야 한다. 주종관계를 만들어야 한다는 것이다. 모두를 다 보여주려고 해선 결국 아무것도 보여주지 못한다. 격조있는 그림은 주절주절 설명하고 나열하는 산문이 아니라 은유와 상징, 그리고 함축하는 운문이어야 한다.

수술부분을 먼저 마스킹액으로 가려주고 시작한다.

2. 코발트블루와 크림슨레이크를 중심으로 한 청회색톤을 만들어 하나씩 칠해들어간다. 초벌칠이므로 꽃잎마다 나눠서 칠하기보다는 좀 더 크게 한 면으로 보고 물칠을 한 후 부분적인 변화는 생략한 채 큼직한 터치로 칠한다.

3. 가장 앞에 진출된 꽃잎부터 칠하고 있음을 참고하라. 대체적으로 주제가 되는 물체부터 먼저 그리게 된다.

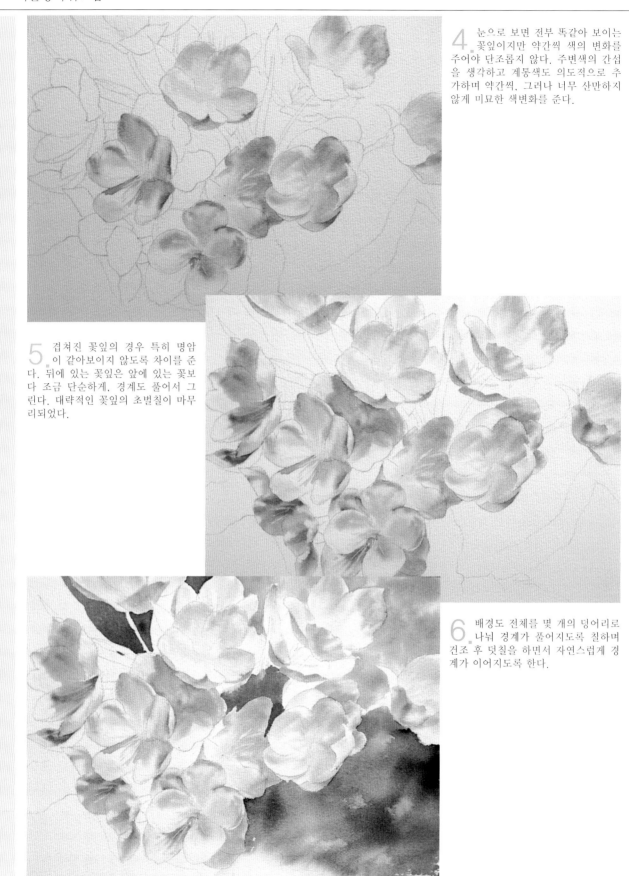

4. 눈으로 보면 전부 똑같아 보이는 꽃잎이지만 약간씩 색의 변화를 주어야 단조롭지 않다. 주변색의 간섭을 생각하고 계통색도 의도적으로 추가하며 약간씩, 그러나 너무 산만하지 않게 미묘한 색변화를 준다.

5. 겹쳐진 꽃잎의 경우 특히 명암이 같아보이지 않도록 차이를 준다. 뒤에 있는 꽃잎은 앞에 있는 꽃보다 조금 단순하게, 경계도 풀어서 그린다. 대략적인 꽃잎의 초벌칠이 마무리되었다.

6. 배경도 전체를 몇 개의 덩어리로 나눠 경계가 풀어지도록 칠하며 건조 후 덧칠을 하면서 자연스럽게 경계가 이어지도록 한다.

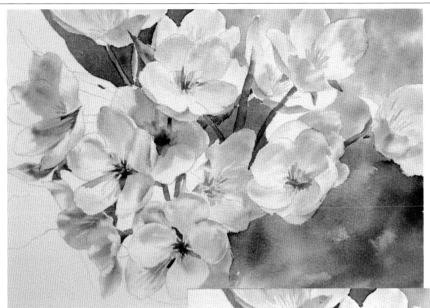

7. 주제가 꽃이므로 배경이 너무 산만하거나 튀지 않도록 번짐의 효과를 최대한 활용하여 처리한다. 늘 배경은 주제부분을 살려주고 꾸며주기 위한 보조적 역할로 존재한다는 것을 잊지 말아야 한다. 그러기에 실제 보이는 것보다 대체적으로 단순화하여 처리한다. 꽃잎의 가운데부분에 보이는 연한 초록색도 농도조절을 하여 표현한다.

8. 수술부분의 마스킹액을 벗겨내니 훨씬 실감이 난다. 마스킹액은 이런 식으로 화면의 아주 중요한 부분에만 절제하여 사용하여야 그 효과가 돋보인다. 너무 남발하면 오히려 가벼워보이므로 주의하여야 한다.

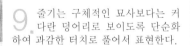

9. 줄기는 구체적인 묘사보다는 커다란 덩어리로 보이도록 단순화하여 과감한 터치로 풀어서 표현한다.

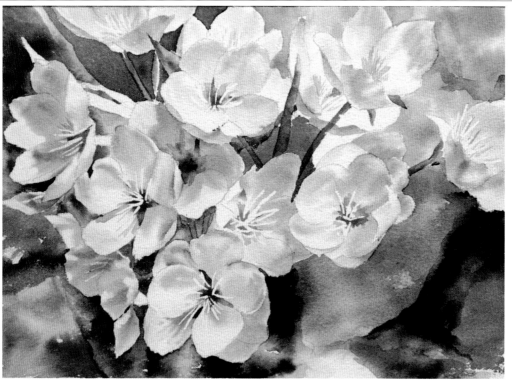

10. 배경 까지 대략적인 표현을 마무리하였다. 이제부터는 주제부분의 작은 변화들을 좀 더 구체적으로 다듬어준다. 마치 화장의 역할과도 같다.

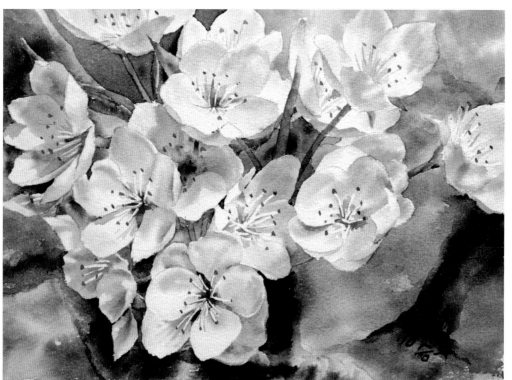

11. 수술의 음영과 끝 부분에 붙어있는 화분을 그려주니 그런대로 꽃다워보인다. 근경과의 톤 차가 너무 약한 우측 윗부분의 배경과 줄기의 음영부분을 한단계 강하게 덧칠하여주고 주제가 되는 꽃잎의 어두운 부분과 경계도 조금 더 선명하게 구분하여준 후 마무리한다.